廣告設計叢書1

美工設計完稿技法

新形象出版事業有限公司

●●目錄●●

第一章 草圖的製作

第二章　完稿技法

第三章　印刷物完稿實例

第四章　印刷估價

第1章

草圖的製作

工具介紹

(一)紙張

①完稿紙：選用以紙面細緻潔白、用針筆塗繪時不會洇開、起毛、斷線為原則。

②描圖紙：有厚薄之分，厚紙可作為繪稿用，因墨乾後易起皺紋，所以不適合大面塗繪、薄紙都用來保護完稿紙畫面的整潔，亦可作為印刷標色和稿內錯誤的修正之用。

(二)尺和規

①直尺：可分鋼尺和塑膠尺、割割紙張用鋼尺、描繪直線用塑膠尺。

②三角板（尺）、平行尺、丁字尺：描繪直線用。

③圈圈板、橢圓板：用於畫大小不等的圓圈及橢圓。

④雲尺、蛇尺：雲尺用於畫弧形。蛇尺可自由調整弧度，在補雲尺所不能達到之弧度。

⑤圓規、方規：為畫圓的工具及控制和量度準確位置的工具。

(三)筆

①鉛筆、色鉛筆。

②鴨嘴筆：筆尖可依需要自由調整粗細為描繪線條、弧線和圓。

③針筆：粗細由0.1mm到0.8mm數種。

⑤白圭筆：主要在塗繪文字和色塊面。

⑤水彩畫筆（平塗筆）：為輔助白圭筆之不足。

(四)顏料

①繪圖墨水、黑色廣告顏料：前者會溶入紙面，繪大面時難均勻，後者呈粉狀，乾了易脫落。可將兩者混合使用。

②白色廣告顏料、白色遮蓋液：用以修補作品不工整之缺陷，前者不易乾，後者較快乾。

(五)拼貼工具

①美工刀、尖筆刀、剪刀：文字切割用。

②割墊：割字時墊底用、有3M割墊。

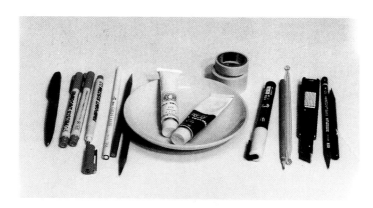

③南寶樹脂：完稿製作時黏貼照相打字用，優
　點是快乾、清理方便，缺點是易弄髒版面和
　掉落。
④寫真膠（相片膠）：乾燥後呈透明狀，可輔助
　南寶樹脂的缺點。
⑤噴膠：使用時噴在黏貼物的背面，等噴液乾
　了以後方可黏貼，因可重複的撕貼，且不傷
　及版面，所以廣為設計者所樂用。
⑥口紅膠：與噴膠功用相同，僅是用塗抹而已
　。目前最佳拼貼材料。
⑦量歪表：文字拼貼完後的量正用，為有0.25
　公分的方格透明片所製成。
㈥標示工具
①文字方面：中英文照相打字樣本、量字表、
　IBM打字樣本、中文電腦打字樣本。
②標色方面：特別色專用色票、演色表。
③放大機：圖片放大縮小描繪用。
④比例計算表、電子計算機：圖片放大、縮小
　的百分比換算工具。
廣告特徵

針筆墨水
用來補充針
筆的墨水，
另有卡式墨
水但價格較
高

針筆橡皮擦
可用來擦拭畫錯之針筆線條

相片膠
不易脫落、乾燥
後呈透明狀

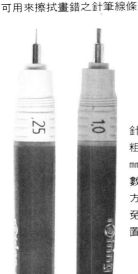

針筆
粗細由0.1
mm～0.8 mm
數種，使用
方便但應避
免碰撞或久
置不用。

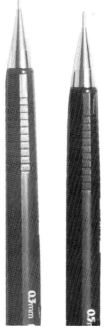

自動鉛筆及筆芯
自動鉛筆可為
0.3mm、0.5mm等
粗細不等，而
筆芯則有H、B
等不同深淺的
筆芯

廣告顏料
〈白色〉
用以修補作
品 的 不 工
整，使圖文
合於印刷的
要求。

各色麥克筆
用來標示顏色時所使用分為水性及
油性

廣 告 顏 料
〈黑色〉
用於平塗色
塊。

鉛字筆
可以代替針筆、使用方便

鴨嘴筆
筆尖可依需要自
由調整粗細，用
於描繪線條、弧
線、圓等。

鋼尺
鋼尺用來劃割紙張。

◆佈局的用具

佈局因為是要給印刷廠的設計圖，所以在尺寸上必須要非常正確。而三角板要儘量地選擇結實、正確的三角板。

1.鉛筆

在劃基本線時，要從HB～2H之中選擇較硬的鉛筆。因為原子筆等等無法用橡皮擦來訂正，所以畫基本線必須使用鉛筆。

2.色筆／簽字筆

對於尺寸的指定、大綱的指定等等，改變顏色就容易了解的地方，常使用色筆或簽字筆。而彩色印刷的指定等等，用最類似指定色的顏色來塗指定區域時，常常使用色筆。

3.Darmatgraph

是種能自由的在乙烯樹脂、玻璃、金屬等等之上描繪的鉛筆。在放入彩色照片的乙烯塑膠袋上，要放入指定文字時的必須之物。但是可能會弄髒照片，所以在拿取照片時要特別注意。

4.原子筆類

在架構顏色、大綱的場合，常使用這類的原子筆。特別是在指定文字很多時等等，書寫細小文字的極細原子筆是非常方便的。

5.標識筆類

在海報或大型書冊等等的指定上，當使用彩色標識筆。其功能是在短時間內塗滿廣大的面積。極細的水性標識筆，使用用途和原子筆相同。

6.尺

在尺方面，要準備直尺和三角板。直尺要有30公分和60公分的丙烯樹脂所製作的尺，以及60公分和一公尺的不銹鋼製的尺。三角板要準備又厚又沒刻度的30公分和15公分的丙烯樹脂所製的三角板。

7.橡皮擦

在佈局上需要訂正之處很多，所以橡皮擦要選擇良質之物。柔軟的塑膠製橡皮擦也不錯。

下圖：照片排版書體手冊，級數以及字體。

8.切割器

可說是分割器，是以圓規的兩腳為針之物。使用於將同樣的長度移動到它處時，或是將一條線任意分割數等分上。是佈局作業上不可或缺的用具。

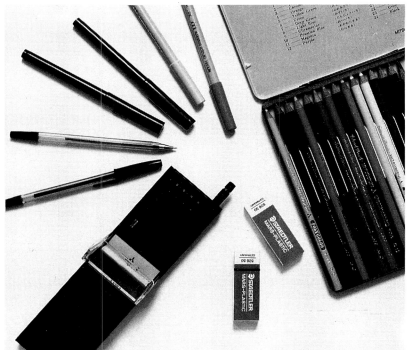

簽字筆或色筆等等，是佈局上必要的筆記用具。

■要點講座■

沒有筆墨的標識筆類，在製作插圖時，使用在突顯空白的效果上。

9.照片排版級數表

是決定文字空間時所不可或缺之物。有照片和小冊子。在小冊子上附有改變級數或行間而組成的藍圖，完成時看起來會很方便。另外，由於現階段不常被使用，但是若準備排版藍圖的話，大概會有所幫助吧！

10.彩色圖表

是在印刷時常被使用的4個基本顏色（黃色、紫紅色、深藍色、黑色）的顏色參考書。可以知道一切單色、2色、3色、4色的百分比對照。

11.圖樣範圍

主要是可以做反射原稿的擴大或縮小，特別在剪貼上是非常方便的。可用來拍攝原稿，或是編制大綱。

12.引伸機

4×5的照片，在圖樣範圍上是很足夠的，但是比6×6更小的照片卻很難看，無法一次擴大。此時，若是使用引伸機，就能提高作業上的效率。6×9以下的引伸機雖然理想，但6×6以下的也不錯。

13.描圖紙

使用於覆蓋在照片原稿，並在其之上做文字指定，或是劃上修飾線，以八開或十六開做成一冊來使用。

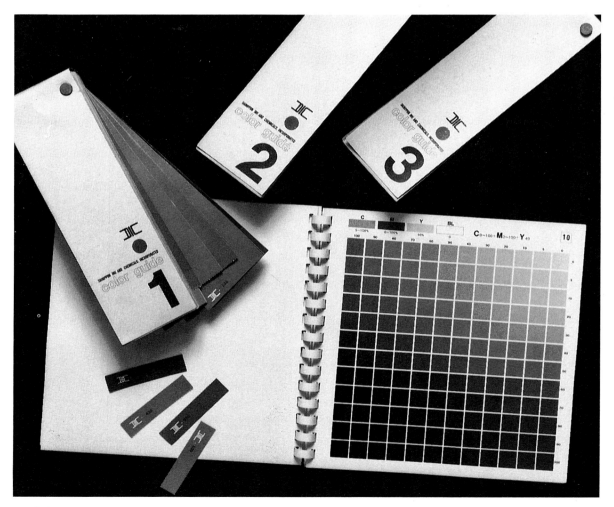

彩色圖表

14.放大鏡

是在看彩色照片的網點時所必須要準備之物。10倍但是在顏色校正時的
網點等等的檢查上，就必須要準

15.光線桌

是種藉著透明光線來看彩色照片之物，有桌上型和寫字枱型。

16.其它的用具

漿糊、筆刀、鋏刀、膠帶類等等，一般常使用的文常上也要準備使用慣
的工具。

草稿和簡圖

草圖,同時也被稱爲"視覺資料",是設計者針對客戶的要求大意,將所設計的不同點子具體呈現的方法。在最初階段,這些都還只是非常概略的簡單圖畫,記載所有可能的設計方式,以這些"簡圖"爲工具,可爲更成熟的作品尋求一個適切的著手點。透過設計者在處理配置中的給畫技巧,設計者本身所擁有的與影像、樣式、色彩、結構等視覺可能性有關的知識,和他的理念間所產生的交互作用,可以很直接地由簡圖中表達出來。

在尋找能符合客戶要求的適當表達方式的過程裡,設計者必須動用許多手段方法,包括對客戶要求的一些相關理念做背景研究,了解其他設計者如何處理類似問題,還有繪畫技巧、專業色彩訓練、印刷技術、插畫、攝影、圖樣、對流行時尚的認識,以及一般常識等。身爲平面設計資訊的"掌理人",必須徹底了解所要傳達的資訊性質,以及最後接收訊息的觀衆或讀者的類型,設計者必須找出,能最有效傳達客戶訊息給特定觀衆的設計方式。

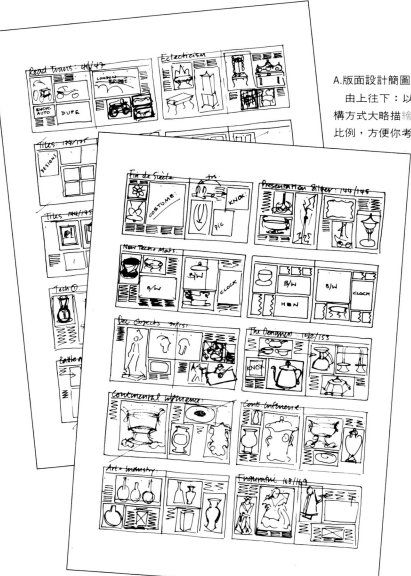

A.版面設計簡圖

由上往下:以一組簡圖草稿的方式,將整本書的結構方式大略描繪出來,這些簡圖製作迅速,而且縮小了比例,方便你考量整個設計,可以一目了然。

I.創意激發

只要有記錄的作用,你可以用目錄、放射狀圖表,或是任何表示法記下靈感。

2.簡圖設計

這是第一份縮小比例草圖初稿。

基本設計技巧

平面設計者的工作主要可分成三個部份：原稿設計、完稿製作，和總合各必須程序完成最後印刷成品。一個設計者的創作自由當然會受到許多限制，像預算、有效工作時間、發表作品的媒體在物質上的限制，爲印刷而做平面設計的前置作業技巧，以及印刷媒體本身、所使用的墨水紙張，還有付印後的一些過程，如：修飾、裝訂和付郵等等，都會產生影響，一個設計者必須充分瞭解每一個製作過程，才能發揮創意，做出好的作品來。

平面設計過程

廣義來說，平面設計的過程包含了以下幾個步驟：

● 因應客戶提出的要求大意，以草圖的方式，開發靈感，並從一系列的草圖裡，找出設計方法。

● 準備好一份已完成，並且〝很有料〞的稿子，取得客戶的認可。

● 詳細記錄打字、收購、委託，或者需要任何插圖、照片以及手書字體等等事項。

● 製作出已完成的照相製版作品，以供複印用。

● 控制好付印前作品的複製品質。(如：分色、印刷前校樣、顏色校正、製版等等。)

● 指明紙張和印刷方式，查對和校正打樣，印製期間跟印刷業者保持聯繫。

● 控制好付印後的任何程序。(如：裝訂、包裝等。)

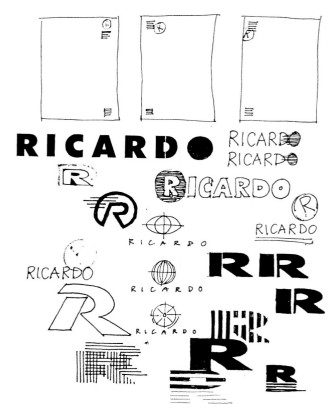

B.商標設計簡圖

一個新的法人組織的產生，第一個會注意到的通常是商標，這些簡圖草稿所描繪出的就是考慮過的許多不同設計方式，這位設計者眞是名符其實的〝用筆來思考〞。

3.執行用草稿
由原先的簡圖發展成實

4.詳圖　將所有內容完成，但尚未完稿，是爲對客戶展示而準備。

5.打字和插畫　詳做記錄並叫打字，完成繪線等平面工作，委託插畫家。

6.準備完稿　準備完稿，並詳細記下如何達成要求的必須處理過程。

7.改正校樣　檢查對準印刷、顏色複製和污點等項目。

8.控制印刷　和分色廠及印刷業者建立良好關係。

草圖概說

　　當我們提到草圖時，直覺的連想必然是粗略的圖稿，一點也沒錯，草圖就是一個設計師在作品完成前，要把自己的構想意念傳達給客戶時，所製作的一系列粗製的手稿，用它可以清楚地呈現出自己的設計想法，並與客戶溝通使之能了解印刷完成後成品的效果，而且設計師也可以利用反覆製作草圖的過程中，將自己的創意特色、設計理念整理出來，組合成一個最理想的視覺構圖。並且等到將來要製作正稿時，它將是一份設計藍本，所有的製作程序如畫面編排、配色及圖案的拍攝或繪製，都須以它為依據，所以草圖的製作是非常的重要，更需按步就班嚴謹地製作完成。

(一)明瞭設計主題並搜集資料

　　每一份設計稿在著手之初，就一定要確立設計的主題和目標。所以每位設計師要開始進行一項設計工作時，一定要和客戶做一番溝通，透過面對面的交談，了解客戶的要求及廣告目的。

　　之後，便要開始搜集跟此份設計稿有關的資料：包括對訴求對象的分析、調查，研究市場上同類的作品，加以比較，然後抓出有特色、創意的宣傳特點來。也可以透過開一個設計企劃會議，廣收眾人的意見，更能設計出一份完美無缺的作品來。

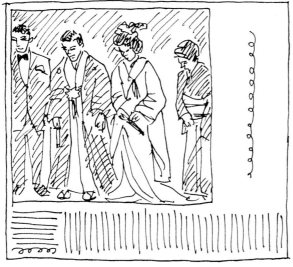

㈡設計構想的微型精稿

　　設計師在明瞭設計主題，並分析過收集的資料之後，就可以將構思的插圖、標題及文案，用一些簡單的圖形來加以編排、構圖。此種爲設計雛形所繪的略圖，就稱爲微型精稿。

　　微型精稿的尺寸大小約原稿的1／8至1／16比例即可，它最大的功用是可以簡略地使設計者的意念浮現，當設計師在構想各種編排、構圖時，它可以快速並簡便地將設計者的意念記錄下來，讓客戶有所取捨，選擇最有效、最

引人並且實際的設計。

　　它只須用一些簡單的圖形來代表即可。如文案直排、橫排及斜排，皆用線條來代替，而標題部份則可畫上圓圈曲線，至於圖案，只要用方形、圓形、自由曲線來大略勾畫出圖案的輪廓就可以了。它不需要仔細地描繪，只要能掌握出設計稿的畫面編排、構圖及氣氛。此種小型的略圖繪製的愈多，愈能引發靈感創意，進而找出最好的視覺表現手法。

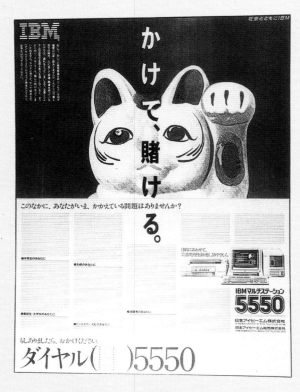

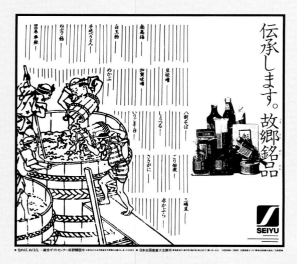

㈢彩色精稿繪製

彩色精稿又稱為色稿，其製作的目的是要告訴客戶印刷複製後的作品樣式，所以要求的精密度要百分之百的接近印刷製品。

彩色精稿的製作方法有手工描繪法、照相印製法和快速影印技法。可以單獨使用，也可以混合應用。

草圖製作法：

不管文字、插圖、商標、輪廓表格都是用徒手的方法描出，其繪製過程和初稿相同，但精密度要求更高，所以各要素的色彩、比例大小、擺置的位置要和真實的印刷品一樣，為求插圖內肌理和色彩的真實感，可將插圖拍製成正片，用放大機直接描繪在稿紙上。手描法的缺點是浪費時間，而且設計師必須具備相當高的描繪技巧才能製作完美的作品。

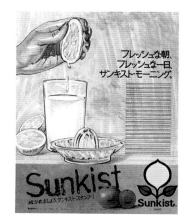
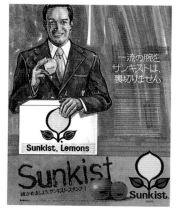

(1)設計風格決定後,顏色、版面排列、字體式樣都必須仔細考慮,色彩能使作品呈現正確的感覺,同時也能決定作品其他配合的方式。

(2)利用所選的照片、插圖以及字體設計,設計師可以利用各頁的篇幅分別提示企業的活動項目,一旦整體的計劃都完成編排之後,設計小組就討論下一步的工作,到目前為止,整個設計概念都是由設計師在公司內部討論,因此必須做初步規劃。

(3)確定作品的成型後,篇幅和字體方面的細節就必須更加注意,由於設計有賴篇幅精確使用,所 用字體式樣必須能夠表達廣告物品的精緻

將所有草圖排列在一起,儘可能用其中的例子再延伸設計

製作彩色精稿

感與屬性，且忠於字樣比例大小；而構圖與色彩也要求精緻，手描作品才能與眞實印刷品接近。

　　經由上述了解，草圖製作有三個作用，分別是：

(1)創作紀錄性—設計師利用草稿將意念紀錄儲存，並加以整理和過濾，從中尋求理想的表現守法。

(2)表達設計概念—草圖是設計師與客戶溝通的表達工具，有效地傳達設計的概念。

(3)正稿製作的藍圖—草圖製作確定後，將是未來的製作程序，如攝影、編排、繪圖、標色等都以它爲根據。

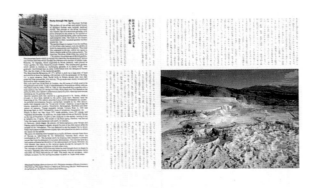

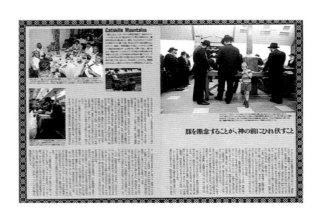

彩色精稿

㈠手描技法

　　手描技法是純以手工來描繪，在製作草圖使用此一方法可節省金錢的浪費，繪製彩色稿主要目的是告訴客戶成品完成後的效果，所以設計師本身一定要對描繪用的工具、顏料瞭若指掌，才能達到省時、省錢的效果。

● 產品設計

技法表現：麥克筆

3. 用灰色描繪陰影反光部分。

1. 用乾淨、清晰的線條描出複寫機的基本造型。

4. 陰影部分處理完畢。

2. 背景色反應在機器上，以簡潔、清爽的方式一氣呵成。

5. 用白色廣告顏料加上反光，並加強影子，即完成。

印刷完成

1.麥克筆在不使用時,筆蓋務必旋緊,否則會快速變乾。

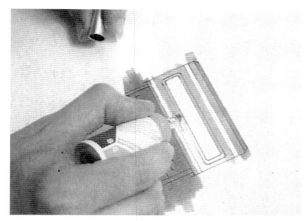

4.如果要使用不同顏色,先在一張小紙片上,來回試筆。

2.用筆尖或奇異墨水筆先畫下圖形的基本輪廓線。因為新筆畫出來的線修顏色極濃,平常保留一些已乾的筆可用來畫淺色線條。

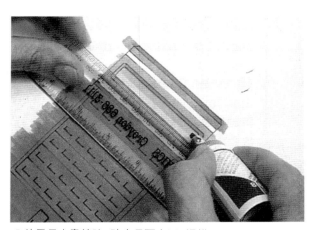

5.使用尺來畫線時,確定尺面在下,這樣子顏色才不會往下暈染。

3.快速運筆才可得到最好的效果,麥克筆用來塗色畫線常常很容易突出畫面,最後再予切除。

6.細部可用細字型奇異墨水筆來畫。

7.亮部可用白色廣告顏料塗上。

10.轉開筆頭,取下裡面的筆芯。這是保存墨水的地方。

8.像這樣的細節一定要留到最後才做,以免寬頭麥克筆塗色時,會破壞了成果。

11.側拿筆芯,便可快速塗繪大面積的畫面了。

9.如果你必須均勻塗畫大塊面積時,沿著麥克筆頂部,用小刀(X－Acto 刀)割開封條。

12.現在,可以修整一下你的圖形,並且加上底色。

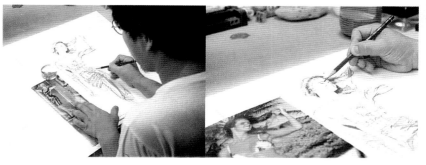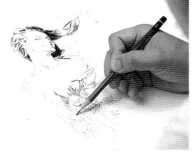

1.從雜誌與照片上收集構圖的概念。

2.在草圖上舖上描圖紙,並描出線條。

3.從描圖紙上描繪出圖板上的圖。

4.沿著畫在圖板上的草圖線條,再用鉛筆描一次。

5.用鉛筆描好以後,用毛筆沾墨水描一次。

6.用毛筆描好之後再用鉛筆畫一次。

7.爲固定鉛筆線條,可用固定劑固定。

8.爲柔和毛筆與鉛筆線條的剛強感覺,用噴筆對準圖噴上薄薄的一層墨水。

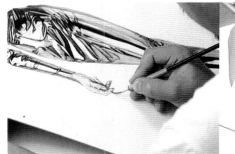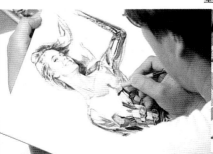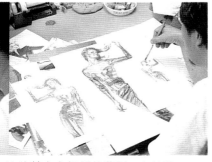

9.皮膚部分,塗上薄薄的一層膚色顏料。

10.用手拿穩畫板,使顏料不會向外流出。

11.比較左右相反的草圖、小的草圖、查對設計的偏差及有無立體感。

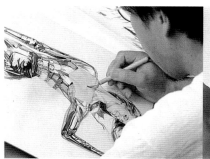

12.重複上色，使色彩加深。

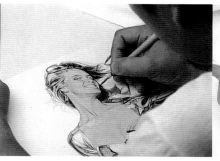

13.再用墨水（淺棕色、深棕色）強調頭髮的暗部。

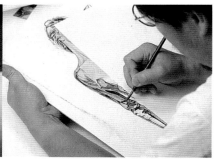

14.將紙墊在作品上，固定手的位置，才能塗好細部的顏色。

15.套裝採用基本色藍色色系。

16.用毛筆來描繪細微部分。

17.為進行下一步驟，用吹風機吹乾顏料。

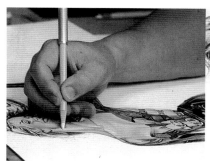

18.用鉛筆型橡皮擦把顏料擦掉，營造強調顯目效果。

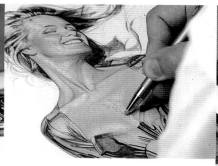

19.用軟質橡皮擦，輕輕地擦掉明亮部分的顏料。

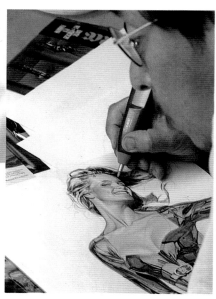

20.細微的部分，則用電動橡皮擦來強調出效果。

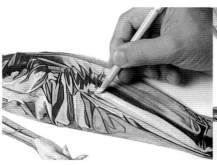 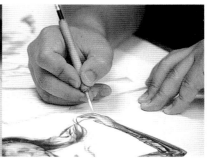

21.加強套裝部分的亮度,用鉛筆型的橡皮擦(粗質)來營造亮面。

22.最強的亮面,則用毛筆沾白色廣告顏料來表現。

23.描繪手的部分。

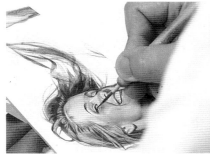 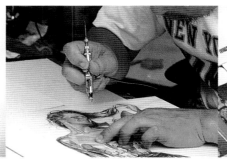

24.瞳孔部分,尤其需要好好描繪,畫的好畫關鍵就在此。

25.無法用筆畫出大範圍的效果,可用噴筆來輔助。

26.用噴筆柔和平筆線條,表現出塑膠套裝的質感。

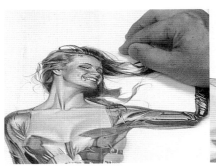 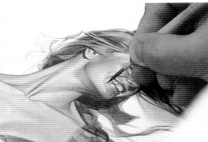

27.決定黑痣的位置,使其更具魅力。

28.點上黑痣,即告完成。

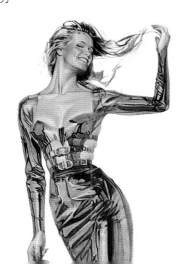

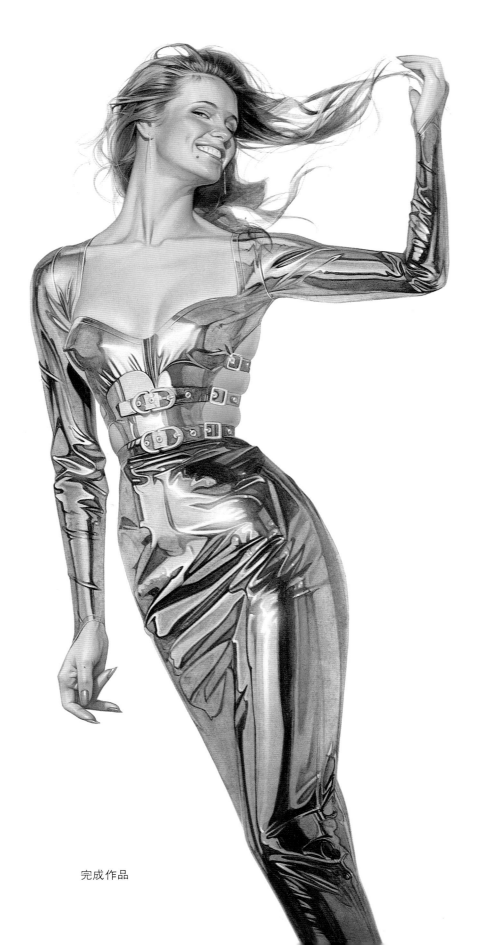

完成作品

噴修技法
噴修適合用於表現寫實的感覺，用來處理機械
的視覺效果相當不錯。

機械分解圖／空山基

透明水彩

噴修範例

透明水彩

噴修範例

透明水彩

24

㈡轉印字的製作

　　轉印字在草圖製作中不但可以解決徒手書寫的麻煩，也可以增加精稿製作的真實感，所以如果能了解轉印字的製作及使用，更能繪製出精美的作品

●轉印字用具及過程

油墨	離形紙	滑石粉	海棉
感光劑	顯像液	膠水	

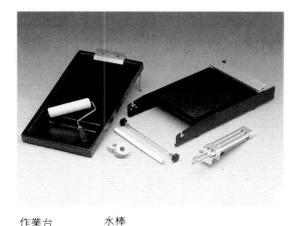

作業台	水棒
水洗台	油棒
海棉桿	

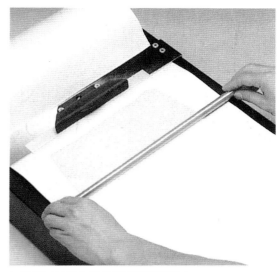

1. 油墨以油棒均勻的塗佈在離形紙上。

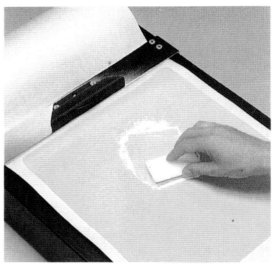

2. 塗上一些滑石粉防止針孔出現。

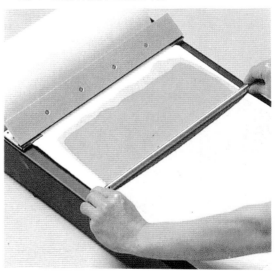

3. 塗上感光液。

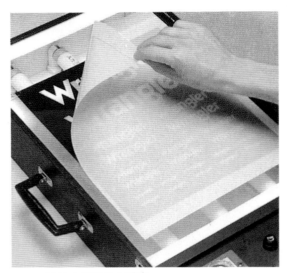

4. 放上陰片在感光台上感光。

5. 以水洗去感光液。

6. 以顯像液洗去油墨，留下感光部分。

7. 塗上一層膠水。

轉印字的使用

　　擦刮的方法主要是用輔助線（平行線或垂直線）來固定字母的位置，使用刮筆或原子筆尾端來擦刮，要慢慢的擦刮多次，字才會完整的轉移，千萬不要心急，或太過用力這樣會使字體被破壞。

1.決定所需要的文字、轉印在所需的位置。

2.轉印後，用手輕壓。

㈢色貼紙的使用

　　此法適用於色塊面、彩色文字、漸層色文字、反白字、圖案、表格的製作，可以免去平塗的麻煩且乾淨俐落，效果良好，但成本稍高。

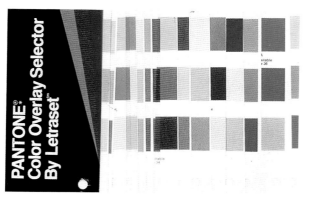

● 各色PANTONE

● 小心的挑起不要的部分

● 撕起時要小心不要撕裂

● 色塊的表現

● 地圖的製作

● 包裝盒精稿製作

在使用貼紙時，需小心的切割及撕、貼，因為色貼紙相當的薄，一不小心即破裂，易造成不必要的浪費，而致成本增加。

㈣熱燙紙轉印技法

熱燙紙轉印機，一般稱為變色龍。適用於文字、色塊、商標的色稿製作。其原理是利用碳粉與色膜（美術社即有賣）之間的熱粘性而製成，因為碳粉較紙張的導熱性強，所以熱燙紙（色膜）經過轉印機以後，色膜即轉印在碳粉上。

因處理過程簡單快速，且成本比轉印字低，所以被廣泛應用於手工分色稿、全色稿的彩色精稿上。

市面上的色膜可分為亮面及霧面及特殊色（金色、銀色）讀者可自行到美術社參考色樣。

在轉印前需將原稿用影印機影印一次，並且注意碳粉的濃度及均勻度，並可貼上色膜進行熱燙轉印。轉印完畢即除去所覆蓋之色膜即可得一彩色稿。

變色龍

1.先畫出所需之圖案

2.影印在有顏色的美術紙上

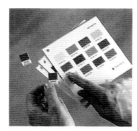

3.選擇所需要的色膜

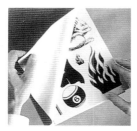

4.將色膜覆蓋在影印好的圖案上

5.放入變色龍熱燙

6.完成作品

底紋應用

1.選擇所需之底紋

2.影印在美術紙上

完成作品

3.放入變色龍中熱燙

4.熱燙完成，除去色膜

完成作品

1.影印你的設計原稿。

2.將影印圖放進Omnicrom OHP黑色防護膠片頁裡。

3.依正常方式將稿件通過Omnicrom機。

4.撕下表面的黑色膠片,將稿件插進一張OHP框紙裡。

5.最後使用Omnicrom OHP彩色筆,或是自黏彩色膠片,完成所有工作。

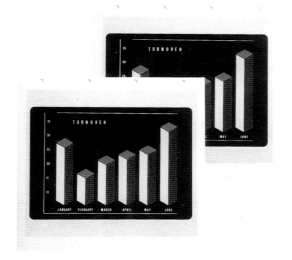

1.使用Safmat自黏膠片取代紙張,影印你的設
　計稿。

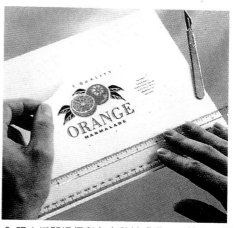

3. 現在撕開這個彩色自黏性成品,不管任何樣
　品上均可。

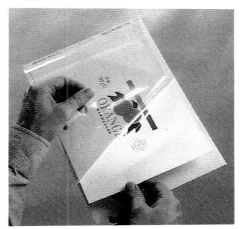

2.將Safmat 設計稿放進你選好的Omnicrom彩
　色轉印膠片頁裡,或者是Omnicrom承載膠片
　中。

4.將作品依正常方式送進Omnicrom機。

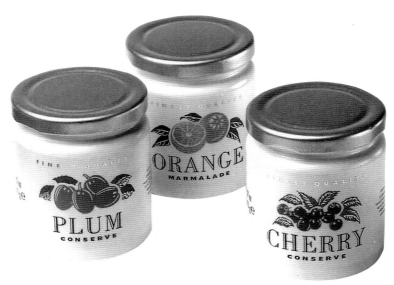

完成作品

包裝袋應用

1.畫好的黑稿圖形，覆上所需之線條

2.影印在綠色的美術紙上

3.選擇所需之色膜送進變色龍中熱燙

4.熱燙好之後，除去色膜

5.拷貝包裝袋上的英文字

6.送進變色龍熱燙

7.留下熱燙後的色膜

8.丟棄熱燙後的稿子

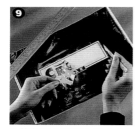

9.將色膜上所需之英文字切割下來

10.將字體影印在橙色的紙上

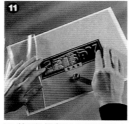

11.將9所保留的字體覆蓋在所需之位置

12.送進變色龍中熱燙

13.綠色部分成為陰影

14.再覆蓋上紫色色膜

15.送進變色龍中熱燙

16.除去色膜

完成作品

Omnicrom系列產品提供你最豐富的色彩，提供你設計上的彈性和變化空間，不論你需要什麼，Omnicrom都能滿足你。

　　Omnicrom透明膠片可耐熱，是做外罩的理想材料；要保護你的視覺作品，則可使用Omnicrom超薄膠片，不論光面或無光澤面都很合用；使用Omnicrom彩色轉印產品，你可以在最短的時間內，以最少的花費，建立起個人的彩色綜合設計資料庫，這是其他方法所無法達到的。

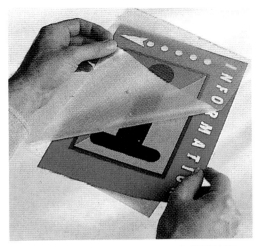

1.將你想要的設計稿放進Omnicrom超薄膠片裡。

1.Omnicrom透明膠片耐熱，且可充作影印紙，複印後拿來做彩色封套。

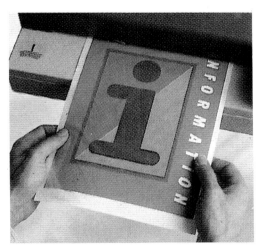

2.依正常方式將稿件通過熱燙機。

3.透明的膠片可提供堅靱且帶有流行風味的保護效果。將上述步驟重覆一次，你的設計稿正反面都可得到良好保護。

㈤彩色影印

　　由於彩色影印操作簡單、快速、成本便宜、且具有多功能的輔助設計效果，所以被廣泛的應用在彩色精稿上。

彩色影印機的原理及功能

　　目前世界上的彩色影印機有靜電轉寫影印、照相影印及熱轉寫影印三種，目前國內業者引進的佳能（CANON）彩色雷射影印機，即屬靜電轉寫影印，其原理是以分色器把原稿的反色光分解，並導入照相分色和製版印刷原理中的掩色修色和暗部底色修去法，把原稿的反射光轉換成電子訊號，然後行靜電轉寫影印，即得所須的畫面。

　　而彩色影印機的紙張較特別，其中以相紙影印效果較好。彩色影印機的功能還包括創造色彩、50%～400%的放大縮小功能，實物影印等。

彩色影印的應用

(1)用於彩色精稿、印刷圖片、照片的複製。

(2)用於畫面之高反應效果。

(3)用於圖文變形效果處理。

　　不管是文字、圖案、照片，彩色影印機都可以自由設定橫方向變形、直方向變形或斜向變形。

斜向變形

原寸影印

單色影印

馬賽克效果

正負倒像

37

第2章

完稿技法

完稿製作應有的態度

㈠認清設計主題

每一件廣告設計作品，都有其廣告訴求對象，也有對廣告訴求對象所欲表現的目的，而這目的就是設計作品的重點，對完稿製作者來說，必須認眞的瞭解它，避免畫蛇添足，陰錯陽差，才能將設計者所欲表現的主題，完美無缺的表現出來。

㈡工作指示要詳綱

規模小的設計公司，成員有限，往往是設計師兼完稿員，對於完稿製作，自然能百分之百的控制，但對於規模較大的廣告公司，設計師和完稿員各司其職，所以工作指示要非常詳盡、清楚；例如圖片的拍攝方法，氣氛的掌握照相打字體的名稱、級數、字間、行距等，以及印刷色彩的標示都不可疏忽，以免錯誤重來，造成不必要的損失。

㈢正確的描繪

線條、圖案、輪廓、表格或文字的描繪一定要正確，如欲修改，以不留下髒點，影響印刷品質爲原則，通常可直接描繪在完稿紙上，亦可繪在其他的紙上，再剪貼回完稿紙上。

㈣版面要保持清潔

版面的汚點，製版照相後一定會顯現出來，製版廠內的修整人員不管修除與否，多少會影響畫面，繼而影響印刷品質，所以在從事完稿製作時，手和完稿工具一定要保持清潔，以免弄髒畫面，尤其初學者和手容易出汗的人，更須注意。可嘗試用白紙墊在完稿紙上進行完稿製作。

㈤校對要確實

完稿繪製完成後一定要校對，校對可由完稿員、設計師或設計主管來執行，先檢查製版尺寸、完成尺寸、十字規線和裁切線是否都畫了？尺寸大小對不對？其次檢查文字、插圖的位置、放大或縮小比例、以及文字內容是否有錯字、缺字。再檢查標色是否正確？如果發現

錯誤，須先在描圖紙上註明，切忌在完稿紙上塗畫，以免弄汚版面，檢查修正無誤後，方可送交製版廠。

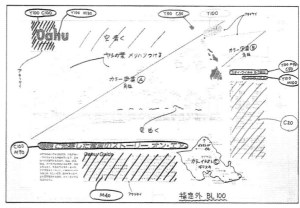

完稿

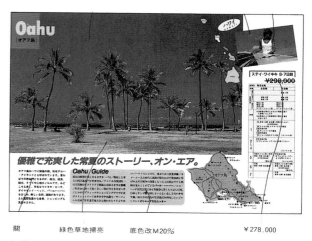

關　　　　綠色草地掃亮　　　底色改M20%　　　¥278.000

打樣

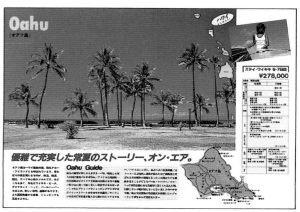

成品

完稿製作要素

(1)完成尺寸：作品裁切後的實際尺寸，通常用鉛筆線描繪即可。

(2)製版尺寸：印刷物有出血時，必須繪製製版尺寸，避免裁切後留下白邊；通常以0.5cm墨線

國內紙張尺寸與開數換算表

開數	31″×43″ 尺寸換算表 (四六版)			25″×35″ 換算表 (菊版)		
	英制(吋)	公制(mm×mm)	台制(寸)	英制(吋)	公制(mm×mm)	台制(寸)
全 K	31″×43″	786×1091	2尺6寸×3尺6寸	25″×35″	634×888	2尺9分×2尺9寸3分
2 K	31″×21½″	786×545	2尺6寸×1尺8寸	25″×17½″	634×443	2尺9分×1尺4寸6分半
3 K	31″×14⅓″	786×363	2尺6寸×1尺2寸	25″×11⅔″	634×295	2尺9分×9寸7分半
4 K	15½″×21½″	393×545	1尺3寸×1尺8寸	12½″×17½″	316×443	1尺4分半×1尺4寸6分半
5 K	31″×8½″	786×218	2尺6寸×7寸1分			
6 K	15½″×14⅓″	393×363	1尺3寸×1尺2寸	12½″×11⅔″	316×295	1尺4分半×9寸7分半
8 K	15½″×10¾″	393×272	1尺3寸×9寸	12½″×8¾″	316×222	1尺4分半×7寸3分
10 K	15½″×8½″	393×218	1尺3寸×7寸1分			
12 K	7¾″×14⅓″	196×363	6寸半×1尺2寸2分	8⅓″×8¾″	21×222	7寸×7寸3分
15 K	10⅓″×8½″	262×218	8寸3分半×7寸1分			
16 K	7¾″×10¾″	196×272	6寸半×9寸	6½″×8¾″	159×222	5寸2分×7寸3分
18 K	5⅛″×14⅓″	131×363	4寸3分×1尺2寸1分			
20 K	7¾″×8½″	196×218	6寸半×7寸1分			
24 K	7¾″×7⅛″	196×180	6寸半×5寸9分半	6¼″×5¼″	159×146	5寸2分×4寸8分
25 K	6⅕″×8½″	157×218	5寸2分×7寸1分	5″×7″	127×178	4寸2分×5寸8分半
30 K	5″×8½″	126×218	4寸1分半×7寸1分			
32 K	3⅞″×10¾″	98×272	3寸2分半×9寸	6¼″×4⅜″	159×111	5寸2分×3寸6分半
32 K	7¾″×5⅜″	196×136	6寸半×4寸半			
36 K	5⅛″×7⅛″	131×181	4寸3分×5寸9分半			
48 K	3⅞″×7⅛″	98×181	3寸2分半×5寸9分半	3⅛″×5¾″	79×146	2寸6分×4寸8分
50 K	6⅕″×4¼″	157×109	5寸3分×3寸5分半			
64 K	3⅞″×5⅜″	98×136	3寸2分半×4寸5分	3⅛″×4⅜″	79×111	2寸6分×3寸6分半
72 K	5⅛″×3⅜″	136×87	4寸3分×3寸			
128 K	3⅛″×2⅜″	98×68	3寸2分半×2寸2分半	3⅛″×2⅜″	79×55	2寸6分×1寸8分半

距離來描繪。

③裁切線：印刷後、裝訂裁切時的位置線，用墨線或紅線畫。

④摺線：一般皆以虛線表示，印刷後，裝訂、加工或軋盒時的摺線以黑色虛線或鉛筆線表

示。

⑤十字規線：作爲套準原稿時使用，通常用墨線畫在製版尺寸外0.5cm的地方。

因爲印刷物本身的不同，所以完稿時版面尺寸的畫法也不同。

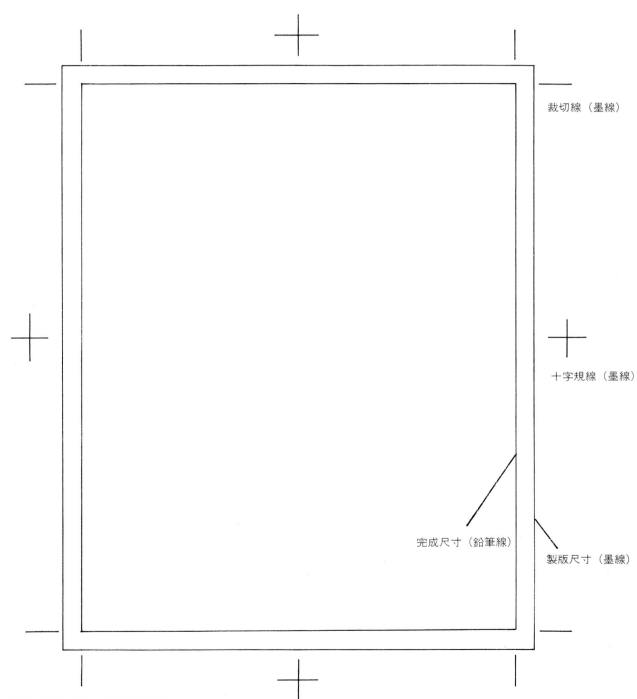

裁切線（墨線）

十字規線（墨線）

完成尺寸（鉛筆線）

製版尺寸（墨線）

● 海報、傳單、DM、說明書的繪法

● 插圖、圖案、色塊沒有出血時，可以不必繪製製版尺寸。

41

● 包裝盒的繪法

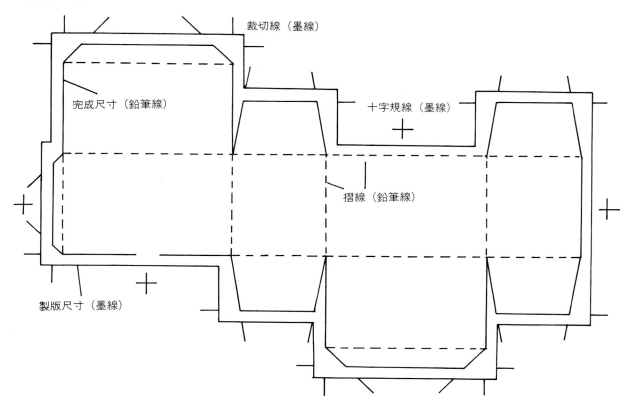

裁切線（墨線）

完成尺寸（鉛筆線）

十字規線（墨線）

摺線（鉛筆線）

製版尺寸（墨線）

● 雜誌稿的繪法
單頁雜誌稿的繪法與單張型錄相同，誇頁雜誌稿與筆記內頁的繪法相同。

● 報紙稿的繪法

輪廓線（墨線）

輪廓線

●筆記、書本內頁的繪法

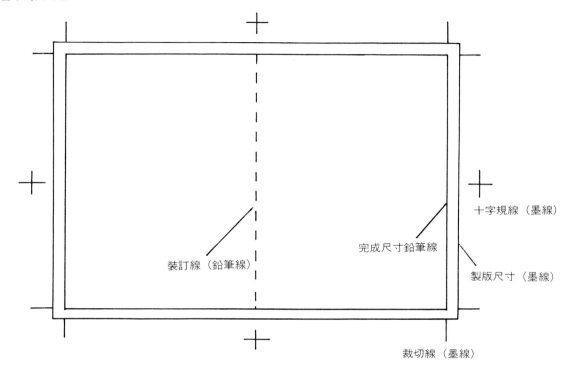

十字規線（墨線）

完成尺寸鉛筆線

製版尺寸（墨線）

裝訂線（鉛筆線）

裁切線（墨線）

●封面的繪法（西式翻法）
　中式翻法封面和封底對調

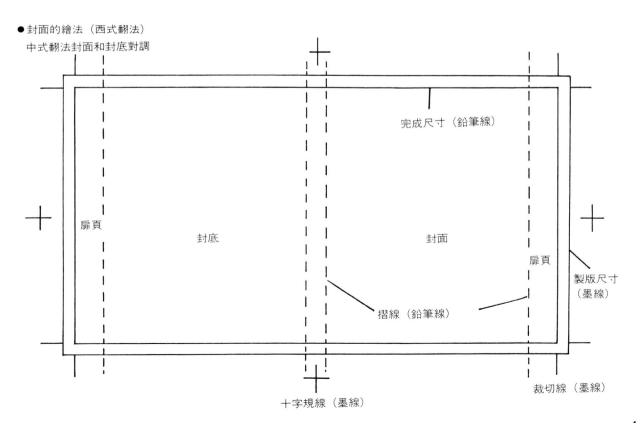

完成尺寸（鉛筆線）

扉頁

封底

封面

扉頁

製版尺寸
（墨線）

摺線（鉛筆線）

十字規線（墨線）

裁切線（墨線）

43

鉛字體

鉛字體是西元1445年顧騰堡（J.G.Gutenberg）時代所創，由鉛、銻、錫依不同的比率熔製而成的。其規格的大小是由鉛字的腹部到背部的距離、高度則因鑄字廠的不同而有所差異。

㈠中文鉛字體的尺寸與造形

中文鉛字體，目前僅開發出宋體、仿宋體、正楷體、黑體四種。其規格是以號數來算由小至大有六號、老五號、新五號、四號、三號、二號、一號、初號。報紙內文皆採用六號宋體字，其它雜誌書籍都使用新五號或老五號宋體字。

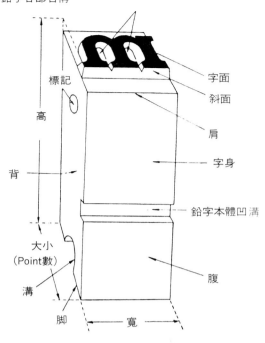

鉛字各部名稱

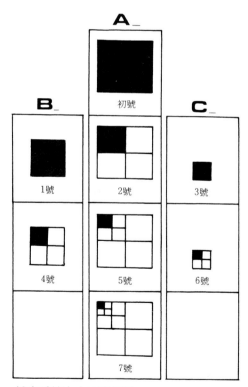

鉛字系統大小比率規格

照 相 打 字

㈠照相打字體的造形

照相打字是利用照相原理，所製作出來的字、字體經過24種倍率不同的鏡頭，因而產生7級～100級等24種大小不同的字體，其中加上變形鏡頭作平體、長體、斜體等不同的變化。照相打字的名稱、字形可直接向打字公司索取樣本。

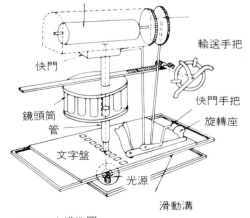

照相打字構造圖

㈡量字表的使用

量字是標示照相打字級數及字數的透明片，一般可向打字行索取。其使用方法說明如下：說明文共有100個字要排成5行，經計算每行20個字，而設計稿的文案部分為10cm，所以由量字表底下找到10cm的地方，找到20字的標示處，往左平移即可找到級數為20級。

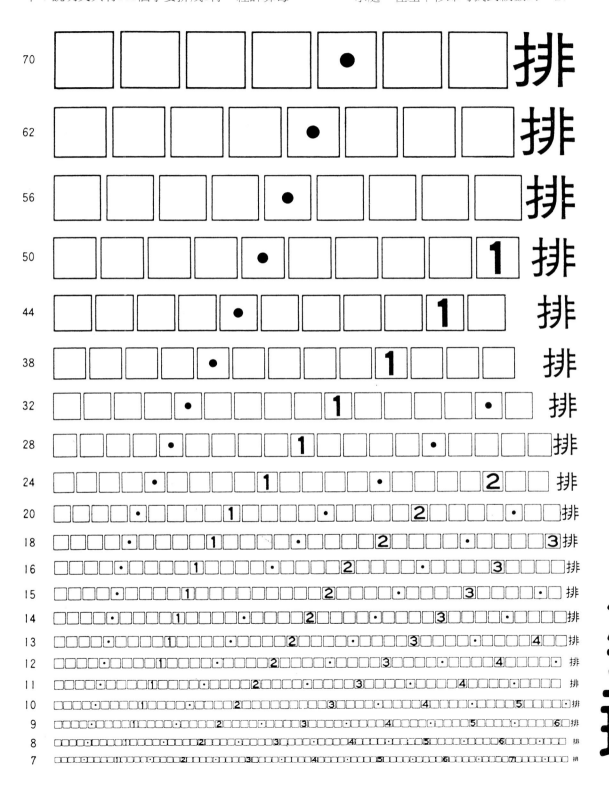

9月17日起，華航直飛峇里島每週增為三班

(三)變形字體

為了配合編排或視覺效果，正字可利用照相打字機內的變形鏡頭作壓平或拉長效果。平體字文字的左右寬度不變、高度變矮。長體字文字的高度不變，左右寬度變窄。斜體字可以變化為左斜體字或斜體字，可使某字體顯眼凸出。

● 字體變化參考

```
●長體、平體變化

正    畢昇漢英文書出版系統        正    畢昇漢英文書出版系統
平1   畢昇漢英文書出版系統        長1   畢昇漢英文書出版系統
平2   畢昇漢英文書出版系統        長2   畢昇漢英文書出版系統
平3   畢昇漢英文書出版系統        長3   畢昇漢英文書出版系統
平4   畢昇漢英文書出版系統        長4   畢昇漢英文書出版系統

●傾斜角度變化（0°～45°）        ●旋轉角度變化（0°～89°）

0°    畢昇漢英文書出版系統        0°    畢昇漢英文書出版系統
13°   畢昇漢英文書出版系統        8°    畢昇漢英文書出版系統
25°   畢昇漢英文書出版系統        16°   畢昇漢英文書出版系統
37°   畢昇漢英文書出版系統        24°   畢昇漢英文書出版系統
45°   畢昇漢英文書出版系統        32°   畢昇漢英文書出版系統

●網底變化

A    畢昇漢英文書出版系統        I    畢昇漢英文書出版系統
@    畢昇漢英文書出版系統        J    畢昇漢英文書出版系統
C    畢昇漢英文書出版系統        K    畢昇漢英文書出版系統
D    畢昇漢英文書出版系統        L    畢昇漢英文書出版系統
E    畢昇漢英文書出版系統        M    畢昇漢英文書出版系統
F    畢昇漢英文書出版系統        N    畢昇漢英文書出版系統
G    畢昇漢英文書出版系統        O    畢昇漢英文書出版系統
H    畢昇漢英文書出版系統
```

■**ABCDEFGHIJKLMNOPQRSTUVWXYZ**
■**abcdefghijklmnopqrstuvwxyz**
■**-=\!@#$%^&*()_+|[]{};:'".,/<>?**
■**1234567890**

■ABCDEFGHIJKLMNOPQRSTUVWXYZ
■abcdefghijklmnopqrstuvwxyz
■-=\!@#$%^&*()_+|[]{};:'".,/<>?
■1234567890

■ ABCDEFGHIJKLMNOPQRSTUVWXYZ
■ abcdefghijklmnopqrstuvwxyz
■ -= \!@ # $ %^&*()_ +|[]{};:'".,/ < >?
■ 1234567890

■ ABCDEFGHIJKLMNOPQRSTUVWXYZ
■ abcdefghijklmnopqrstuvwxyz
■ -=\!@#$%^&*()_+|[]{};:'".,/<>?
■ 1234567890

■*ABCDEFGHIJKLMNOPQRSTUVWXYZ*
■*abcdefghijklmnopqrstuvwxyz*
■*-= \!@ # $%^&*()_ +|[]{};:'".,/ < >?*
■*1234567890*

■ ABCDEFGHIJKLMNOPQRSTUVWXYZ
■ abcdefghijklmnopqrstuvwxyz
■ -=\!@#$%^&*()_+|[]{};:'".,/<>?
■ 1234567890

■ABCDEFGHIJKLMNOPQRSTUVWXYZ
■abcdefghijklmnopqrstuvwxyz
■-=\!@#$%^&*()_+|[]{};:`".,/<>?
■1234567890

■ *ABCDEFGHIJKLMNOPQRSTUVWXYZ*
■ *abcdefghijklmnopqrstuvwxyz*
■ *-=\!@#$%^&*()_+|[]{};:'".,/<>?*
■ *1234567890*

◎ 電 腦 級 數 點 數 對 照 表 ◎

點 數	級 數	Ｐ 數	點 數	級 數	Ｐ 數	點 數	級 數	Ｐ 數
24	7	5	64	無	13.5	144	無	無
28	無	6	72	20	14	152	44	31.5
32	9	6.5	80	24	17	168	50	35.5
36	11	8	88	無	無	188	56	40
40	12	8.5	96	28	20	212	62	44
44	無	9.5	104	無	無	236	70	50
48	14	10	112	32	23	260	無	無
52	無	11	120	無	無	272	80	57
56	16	11.5	128	38	27	288	無	無
60	18	13	136	無	無	296	無	無

❖ 公文 ❖

❖ 國語字典 ❖

❖ 簡譜 ❖

❖ 音標 ❖

【得】

- ❶得到、收到。
- ❷滿足、自滿。例得意、得意。
- ❸可以。例不得進入、

歷史的傷口

Dm　　　Bb　C Dm　Dm　　　Bb　C Dm

‖: 5 6 6 2 3 ｜ 1 2 3 2·5 6 ｜ 5 6 6 2 3 ｜ 1 2 3 2·5 6 ·5 ｜

矇上眼　睛　　就以爲看不見　　搗上耳　朵　　就以爲聽不到　而

LESSON ONE　　　**Who Uses English?**

第一課　　　　誰使用英語

I *Materials For Entrance Examination* ●本課與聯考●

　　本課談論任何語言並非是任何一個國家的財產，英國人不可以把英語看成是自己的財產。文中所出現的單字和成語非常有用，往往是台灣或日本大學入學考試的試題材料。這裡列出其中一些常考的單字和成語，請務必熟記。

　　（註：爲了方便，凡是日本東京大學考過的，用"東大"表示；日本早稻田大學考過的，用"早大"表示；台灣本地日間部聯考考過的，用"日"表示。）

1.	important	[ɪmˈpɔrtənt]	*adj.* 重要的	【日 76.】
2.	confuse	[kənˈfjuz]	*v.t.* 混淆；困惑	【東 大】
3.	illustrate	[ˈɪləstret]	*v.t.* 舉例說明	【早 大】
4.	statement	[ˈstetmənt]	*n.* 敘述	【日 72.】
5.	replace	[rɪˈples]	*v.t.* 取代	【東大·早大】
6.	deny	[dɪˈnaɪ]	*v.t.* 否認	【日 67.】
7.	nationality	[ˌnæʃənˈælətɪ]	*n.* 國籍	【早 大】
8.	refer	[rɪˈfɝ]	*v.* 言及；提到	【東 大】
9.	language	[ˈlæŋgwɪdʒ]	*n.* 語言	【日 76.】
10.	attempt	[əˈtɛmpt]	*n.* 嘗試	【東大·早大·日66.】
11.	experiment	[ɪkˈspɛrəmənt]	*n.* 實驗	【東大·早大·日71.】
12.	recognize	[ˈrɛkəgˌnaɪz]	*v.t.* 承認；認得	【東大·早大】
13.	identify	[aɪˈdɛntəˌfaɪ]	*v.t.* 認明	【日 66.】
14.	patriot	[ˈpetrɪət]	*n.* 愛國者	【早 大】
15.	mutual	[ˈmjutʃʊəl]	*adj.* 相互的	【東大·早大】

48

電腦掃描排版打字

將文字圖案輸入編輯機、校正機中組版、校正，然後再移至輸出機，由雷射掃描。輸出材料可選用相紙、底片、普通紙張。電腦排版大都用於書刊、報紙、雜誌的編輯、排版。

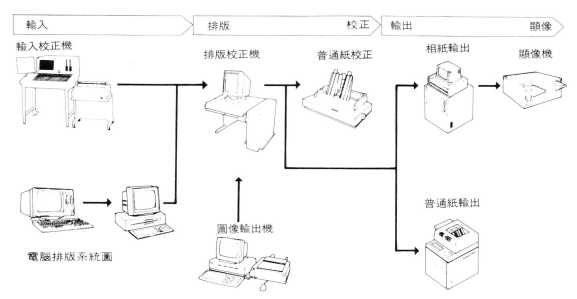

電腦排版系統圖

手寫美術字體

凡照相打字、電腦排版字體、鉛字體以外，自行以手繪設計的字體統稱為美術字體。

㈠美術字的設計條件

①易讀、耐看。

②配合圖文內容。

③獨特的設計風格。

④流行的現代感。

⑤符合訴求的目的。

手寫書法體

手寫書法字體,最常見的字體有大篆、小篆、隸書、楷書、行書及草書體六種。大都用在想要表現出傳統性、古老性、思古性…等有相關的標題、標語、文字標誌、公司標準字的字體的造形設計上。由於字體本身造形優美,大都委託名家代筆,加入名家的筆觸、神韻,與本身即具有相當高的價值感(通常隨名字的知名度而定。)

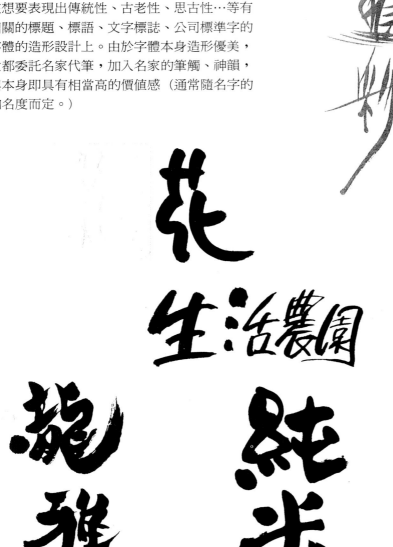

篆文	日	日	川	奐	烏	蕊	馬	門	几	日	步	家
隸書	日	山	水	魚	鳥	鹿	馬	門	人	目	步	家
楷書	日	山	水	魚	鳥	鹿	馬	門	人	目	步	家
行書	日	山	水	魚	鳥	鹿	馬	門	人	見	步	家
草書	日	山	水	魚	鳥	鹿	馬	門	人	見	步	家

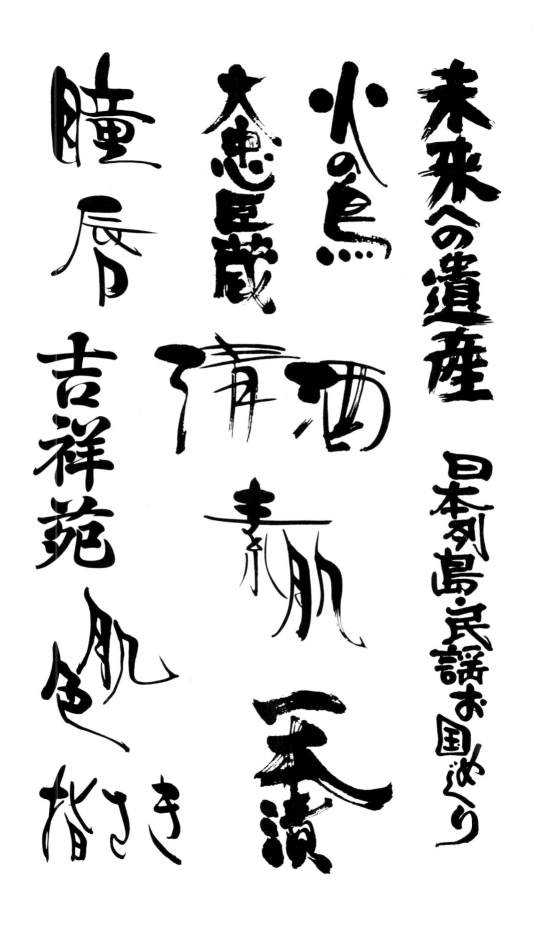

未来への遺産　日本列島・民謡お国めぐり

火の鳥

大忠臣蔵

瞳唇

吉祥苑

清素肌

酒

一本漬

肌色

皆つき

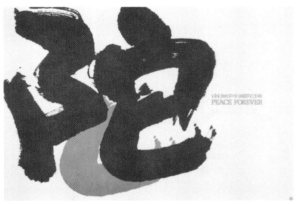

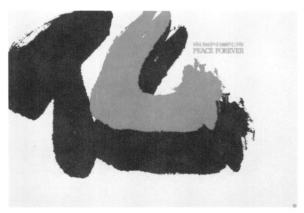

標誌原稿的製作

(一)標誌的意義

標誌是一幅圖案，爲一種象徵性的視覺語言，有特定、明確的造形。代表一件事的內容、性質、宗旨、發展及目標。

商標，爲具有商業行爲的標語，它的價值具權威性，對內象徵員工的團結和諧與向心力，對外則代表公司的形象，且具說明企業、品牌、榮譽、價值、信用性的機能，它出現的時機包括各種廣告媒體和事物用品……等。

(二)標誌的設計步驟

①選定標誌設計的造形要素

標誌的造形可分爲：中文字型、英文字母型、數字型、動物象徵圖形、幾何圖形及以上五種配合應用。選定時考慮的要素如下。

　a 與該團體全名的類似關係

　b 成立的歷史背景

　c 經營內容與企業理念

　d 造形須美觀、易懂，且具有創造性、威嚴感、連想性與突顯性。

②畫設計草圖

選定造形要素後，以造形要素繪製數十種

美國Gillette公司企業標誌

草圖，其草圖內容需符合主題內容。

③繪標準製圖

從草圖中選定一種最理想的標誌，繪製成標準圖，以作爲放大、縮小等不同場合應用時的基準。其繪製方式可以分成下列三種：

　a.以方格子爲基準的標示設定將標誌擺在繪有相同大小的方格上，用以說明其大小範圍與空間位置的關係。

　b.大小比例標示設定：以本身整體的造形爲基準，作爲內部比例大小的標示。

　c.角度、圓弧標示設定利用量角器、圓規繪製說明標誌製作時的正確位置和方法。

以上三種標準製圖法，可同時存在，亦可個別存在，通常量視標誌的實際造形須要而定。

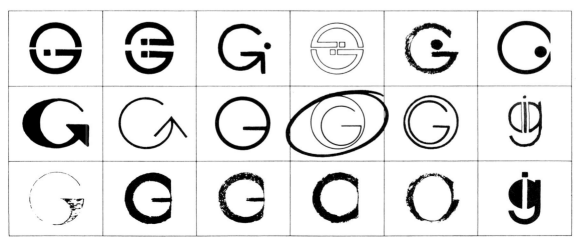

美國Gillette公司設計企業標誌時，選定〝G〞字造形爲意念開發的基礎，其草圖造形均圍繞著〝G〞轉。

現在各製造商所販賣的轉印式圖案文字,光是英文字就推出有500種以上的書體。其大小雖然因書體而有不同,有從最小6點到最大288點,能配合各種設計處理。但是,種類雖多,任意使用不同的書體卻很危險。特別是在歐洲文字上,因為有TPO的書體使用法,所以必須善加辨別而使用。

Herubechica.Medium

ABCDEFGHIJKLMNOPQ
RSTUVWXYZ&?!ß£$〰
abcdefghijklmnopqrstuv
wxyz1234567890;

Herubechica.light

ABCDEFGHIJKLMNOPQ
RSTUVWXYZ&?!ß£$(;)
abcdefghijklmnopqrstuvw
xyz1234567890

Ea1 Ea1 Ea1 Ea1

72 P 60 P 48 P 42 P

Ea1 Ea1 Ea1 Ea1

36 P 28 P 24 P 20 P

Ea1 Ea1 Ea1 Ea1

16 P 14 P 12 P 10 P

根據《Letraset.Japan》

《轉印式圖案文字的技術》

①配合設計主題的書體，在裝飾上選擇大小相稱。

②在用紙（美術紙等等的光滑紙）上，用鉛筆輕輕地畫上基準線。其次拿掉保護塗料面的紙張，沿著基準線輕輕放置。

③決定好位置了的話，用手指輕押文字的四周，用專用的Vernieshar或玻璃棒，或是無墨的原子筆等等來搓揉。藉著轉印，黑色的文字就會從塑膠紙上脫離，顏色就會變淡。

④將紙輕輕拿起，確認文字是否已完全轉印，同時取下塑膠紙。

⑤在文字上放置裝飾紙，並搓揉使其接著上去。轉印結束之後，用力吹一下〝Tori pabu〞等等的固定劑，就可完全固定住。

1.配合製作內容的書體，選擇有點數的字。

2.在美術紙等等上，用鉛筆畫出基準線。

3.位於速成圖案文字上的基準線和鉛筆線要對齊。

4.先以Vernieshar或玻璃棒輕押，再慢慢施力。

5.完全轉印時，文字的顏色會變薄。

6.一邊確認轉印，一邊將紙拿開。

《字體間空隙的要點》

以歐洲文字而言，A和V相連，以及L和A等等相連時，字體和字體之間若是距離相等的話，文字就沒有連續感。A和V相連，A的上方和V的下方會有空間，而L和A相連，不管怎麼接連，上方都會有很大的空間。在並列有一體感的這些統一的文字上，並不是可以利用數學上的數值來算出，而是要以感覺來調整。在最近的文字設計上，對於這些字間過於空白的字，也會事先做成複合文字。

文字的接法例圖①

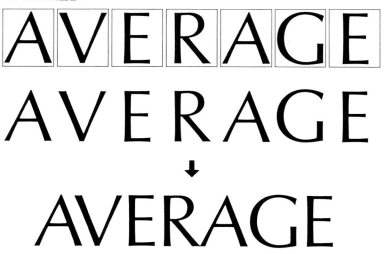

文字的接法例圖②

AVAUNT → AVAUNT

TABLET → TABLET

SOFTLY → SOFTLY

LAYOUT → LAYOUT

VIOLET → VIOLET

PARTIC → PARTIC

◆書寫體

在製作雜誌的標題、商品名、公司名等等的商標型的場合，由於既有的轉印文字或是速成圖案文字不夠充足，所以製作原圖。此時，原圖雖為文字的設計，但是必須在框格上作圖，同時也要算出文字各部的比例。

書寫體的實際操作

若在框格上完成原圖時，就必須在裝飾紙上做修飾的工作。此時，由於鉛筆消耗量大，必須用技術筆來修飾。其次，在裝飾的背面用鉛筆塗搓，製作碳出來。然後再將所修飾的東西轉印到肯特紙或是美術紙中，順序加入筆墨就可完成。

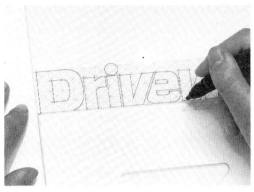

1.使用技術筆來修飾框格上的原圖。

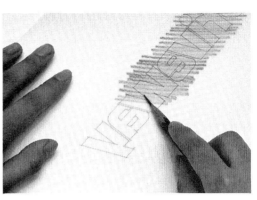

2.裝飾的背面用鉛筆塗搓，製作鉛筆碳。

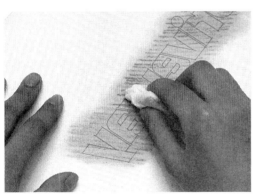

3.用衛生紙等等來控制粉狀的鉛筆碳的濃淡。

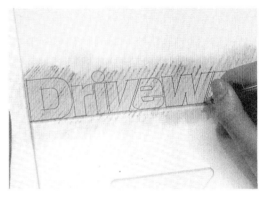

4.用鐵筆或是沒水的原子筆來轉印到肯特紙或美術紙

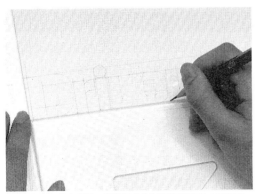

5.轉印結束的直線部分，利用三角板以鉛筆描繪出水平垂直。此外曲線部分，利用圓規或雲形板，正確的來描繪。

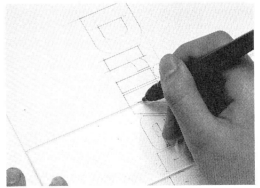

6.有筆墨的直線部分，使用技術筆。

■要點講座■

在做邊線的筆墨時，用技術筆等等來描繪時會變得很寬，所以如圖所示，突顯出字的稜角來。然後在完成的階段上，以白色來修整一下。

框格上的原圖 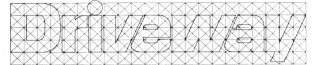 已完成的商標型

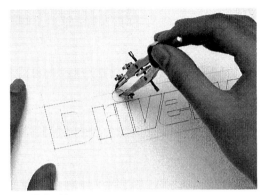

7. 圓或曲線部份用技術筆或圓規來描繪。

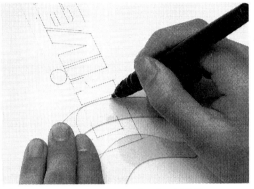

8. 無法用圓規等等來描繪的曲線，使用雲形板。

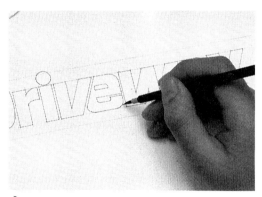

9. 小曲線或微妙的曲線，使用面相筆來描繪。

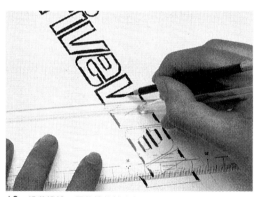

10. 沿著邊線，用鈎邊的技術將筆墨塗到內側。

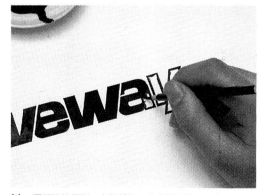

11. 面相筆使用到一半的部位，將中間塗滿。此時，也可以
 使用小的平筆來塗。

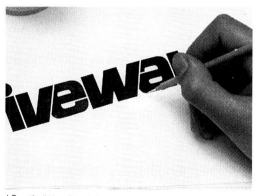

12. 完成時，利用白色來修整筆墨突出的地方，以及不滿意
 的曲線等等。

《鈎邊的實際操作》

不使用圓規或技術筆,而用鈎邊來描繪的方法,若是熟練的話以畫曲線,對於書寫體等等的場合,是非常方便的一種方法。此外,用圓規畫或技術筆所描繪的外部或內側,若也是使用平筆等等來做鈎邊的話,完成時會非常的漂亮。

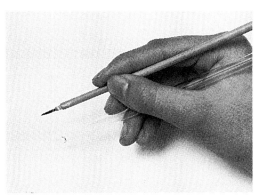

1.玻璃棒用中指和無名指、面相筆用食指和中指,然後以大姆指夾住。

2.沒有筆墨時,將玻璃棒前端的球放入溝狀三角板中的溝中。

3.在此狀態下,沿著溝來回地練習幾次。

4.畫上鉛筆線。

5.將溝狀三角板放置在距鉛筆線7~8mm之處。

6.面相筆的筆尖要配合鉛筆線,調整三角板的位置。

7.將筆上墨。此時，用盤子的邊緣來控制筆墨的量。

8.將面相筆拿直，配合鉛筆線慢慢地移動。

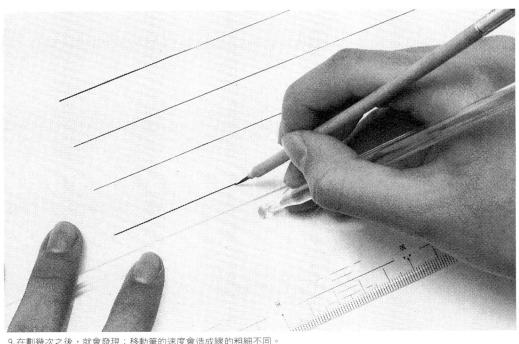

9.在劃幾次之後，就會發現：移動筆的速度會造成線的粗細不同。

10.也練習一下用平筆來鉤邊。平筆的拿法和面相筆相同。

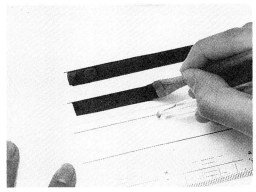

11.平筆的筆尖要和三角板成直角，並拿直移動。

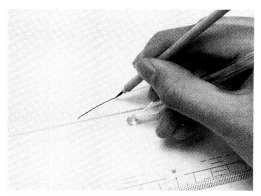

12.曲線的畫法，儘可能的利用面相筆和玻璃棒之間的間隔。

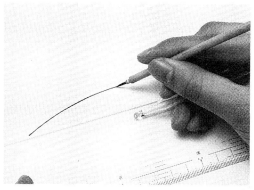

13.配合曲線的寬廣、面相筆和玻璃棒之間的間隔，要慢慢擴大。

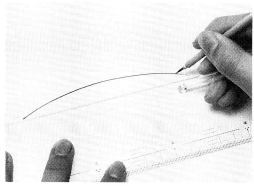

14.再次縮緊時，就可完成一曲線了。

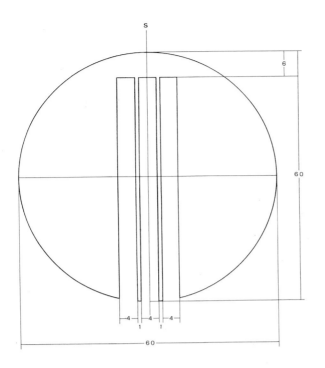

茨城経協

版面設計

所謂版面設計並不是把文字和照片湊在一起就可以了。還要依據原稿的種類而附上各種條件。比如說，作家的文章稿時，一字一句乃至句號逗點，都不可以隨意增加或刪減。所以製稿時要先把文字間決定好之後，才能決定照片或插圖的位置。還有，繪畫作品等不能修整圖版稿稿件，就要決定好圖版空間後才能決定文字。如此一般，依照情況來決定版面方針是非常重要的。

橫式編排

直式編排

常見的編排方法

版面規格

版面規格是指製版印刷時設計版面的大小,在經濟原則下常隨紙張規格不同而定,因為國內紙張的大小,可分成全開(四六版)和菊版兩大系列,所以印刷品的大小也以此兩大系列為主,當然設計者也可以自定版面大小,但盡量以不浪費紙張為原則。常用的版面規格如下:

a.海報:菊全開、對開、菊對開、4開。

b.型錄、D.M、說明書、傳單:菊8開、16開、菊16開。

c.雜誌:8開、菊8開、16開、菊16開。

d.月曆:對開、菊對開、4開。

e.卡片:32開、菊32開、64開。

f.紙盒、紙袋、包裝紙:視實際須要而定。

正規開數製版尺寸分割大小

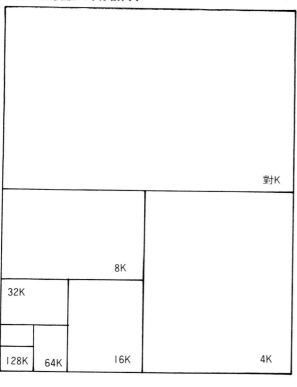

特殊開數製版尺寸 分割大小

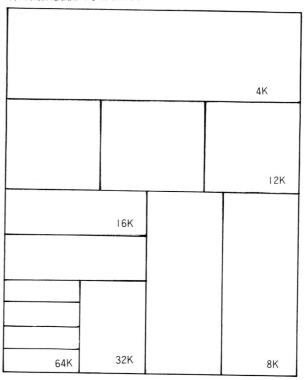

全開30″×42″

對開30″×21″

4開15″×21″

8開15″×10½″

16開7½″×10½″

32開7½″×5¼″

64開 3¾ ″×5¼″

128開 3¾ ×2⅝

4開30″×10½″

8開7½″×21″

12開10″×10½″

16開15″×5¼″

32開 3¾ ×10½″

64開7½″×25／8″

適用於彩色印刷的相片原稿

　　彩色印刷如今多半用平版印刷法。和十九、二十年前相較,更能輕易將彩色相片的風貌完整的製版。但在放大時仍舊有曝光不足的顧慮。電子學進步的成果,雖能使我們充分運用彩色印刷,但色彩混雜的情形卻仍無法避免。這時,我們就希望能將負片軟片製作成彩色幻燈片用的照相正片,以作為印刷的原稿。當然直接以負片來製版也並非不可能,但因負片在設計的階段無法掌握被攝物的色彩而成為一大缺點。總而言之,以彩色幻燈片所用的正片來製版,從適度的曝光到縮小光圈都較簡易適用。但不論製版技術如何發達,無色彩的部份無論如何是變不出顏色出來的,所以正片上曝光過度的亮光部分並不適合作為印刷的原稿。

4″×5″ 相機

120相機

135相機

135相機

●4″×5″ 單片裝底片

4″×5″ 相機所拍的底片面積為12cm×9.5cm，通常用於16K以上的放大分色面積。

●120捲裝底片

相機因其品牌不同，可分成5×5（cm）、6×6（cm）、6×7（cm）、6×9（cm）。

●135mm捲裝底片

為一般所使用之相機、底片面積為2.4cm、3.6cm，不適合3倍以上的分色放大。

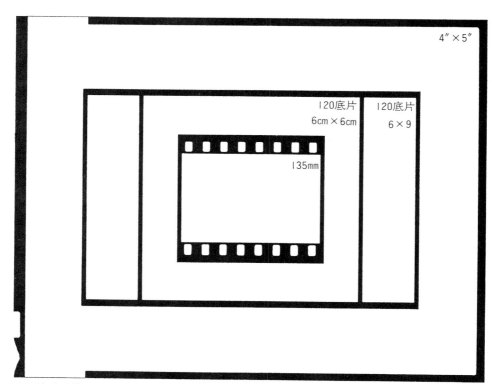

各種底片實際尺寸

●KODAK軟片／彩色正片

彩色原稿

要將已完成的繪畫作如小彩畫、油彩畫、丙烯顏料畫等注入美術印術設計的概念及作法，而以原稿來製版時，一般而言多用彩色軟片複印的方式。慶幸的是，一般6×9以上尺寸的軟片都能予以複印，所以在各項展覽會上我們都能看到宛如繪畫般的各式海報。複印繪畫時，連邊緣的整修工作幾乎都可省略，只須按原作品的比例將之版面設計一番再載入海報中即可。而像入場卷及小手冊等因局限於版面的大小，所以必須小心以不破壞原作品的特色為原則稍作修整，以保存畫作原有的品味及風格。

另外，要製作依原畫作描繪而成的插圖，

也可將原畫當作色調的範本連同彩色軟片一同交給印刷公司就可以了。這種情形下通常不會和原作品的色彩完全相同，藍色會變得較深，綠色也變得較濃，也能任意變換成希望的顏色。

此外，也要注意依彩色繪畫材料的不同，選擇質料相稱的紙張。例如，以粉彩筆完成的作品，由於作品的表面並不光滑，所以也要選擇不具光澤的印刷用紙。而油彩畫則恰恰相反的只有用具光澤的紙張印刷才能表現出油彩畫的效果。由此推論像水彩畫及彩色的水墨畫就要以不太有光澤的紙張印刷才適當了。

●點畫

依照指定顏色的
原稿製作

所謂原稿的插圖就是指完全沒有色彩，而在完稿的時候才指定顏色。原稿只用黑線來描畫，細細地輕畫的黑線在完成的時候也會有用粗黑線的情況，如此一來便看不出細畫的線條了。當然，也可以就這麼地保留細黑線條地畫入插圖。顏色的指定是在決定各種顏色版面上網路的百分比之後才實行。印刷的顏色可分為Y（黃色）、M（紫紅色）、C（青綠色）、B（黑色）4種顏色。將其以Y.100％＋M.100％般地指定。依照此百分比的不同而形成之顏色變化，依照顏色比照表來指定顏色。但是隨著經驗的累積，即使不比照色卡也可以指定希望色彩中

1. 沿著畫下的鉛筆線條，用簽字筆或專業用筆等加入墨色。

2. 描繪完畢後用橡皮擦以輕敲的方式把不要的鉛筆線條拭去。

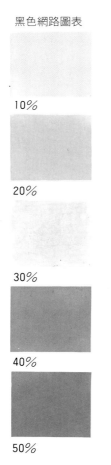

黑色網路圖表

10％

20％

30％

40％

50％

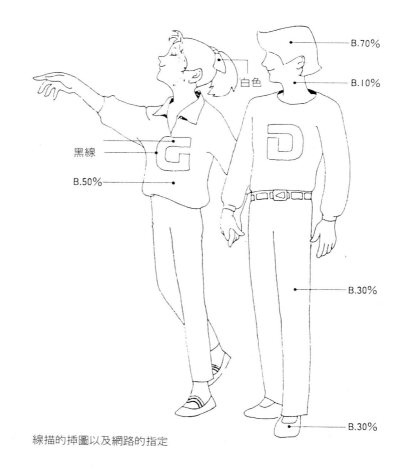

線描的插圖以及網路的指定

70

各個顏色的百分比。印刷的顏色是單色以及雙色的情況下，由於無法以完全的顏色來上色彩，因此可以添加某種程度的變化。單色的情形只能依網路強弱的不同而產生變化。例如，肌膚的部份B.10%，上衣B.50%，鞋子B.30%般，即使只有黑色一個顏色也可以有相當多變

的變化性，更能因此產生立體感。若是2色的情形的話則變化會更加多樣化，雖說是2色而已卻可顯出不可思議的效果。如此這樣地依照指定顏色而形成的插圖也不須花多大的心思去製作原稿，結果卻能夠獲得自由多樣的變化。

3. 從作品的上方起放上複寫紙

4. 用紅色的簽字筆指定網路上的百分比製版完成

製版完成

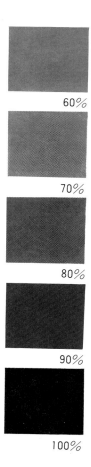

60%

70%

80%

90%

100%

插圖原稿選用時必須注意事項

①透射稿（彩色正片）：要選用色溫（彩）正常者，如果主題色彩太淡，應選擇曝光時間不足半格者（或1格者），才能使印刷色彩較爲豐富。

②黑白照片：要選用調子層次多、解像力好、光面紙洗的照片、特殊表現效果不在此限。

●噴修

③彩色照片：要選擇色彩豐富、調子層次鮮明、光面紙的照片，灰色調或淡色調者盡量避免，如欲表現意、境優美者不在此限。

④印刷圖片：印刷圖片當插圖原稿時，不管是黑白或彩色的，都必須再經過分色或過網的照相手續，所以畫面必須選擇，色彩豐富，調子鮮明，不能有割傷、摺痕和污點。且不宜分色放大，最好在原寸以下，以免模糊不清。同時也要考慮它的色彩失真性約在5%～10%。

⑤藝術品：藝術品當插圖原稿時，主要是借重它的藝術價值，所以印刷效果以完全相同

● 彩色墨水

的複製效果為主。如果藝術品的面積（或立體）超過菊4開，不能直接上電子分色機分色，須先拍成透射稿，透射稿拍攝時，色溫應盡量達於100％的正常、以免影響以後的印刷色彩。藝術品的印刷色彩，失真性約50％。

⑥彩色插圖當黑白插圖用時：彩色插圖當黑白插圖原稿時，可用電子分色機分單色版當黑白插圖用，單色版的選用，是以彩色照片的色彩為依據，但視黑白插圖的構圖須要而定。例如黑白插圖的構圖面積，在彩色插圖裡洋紅色的面積較適合，則選用洋紅版作單色印刷用，如黃色較適合則用黃色版…餘此類推。

● 濃彩（水彩）

74

完稿與印刷的關係

原稿在設計完成後一定要將設計草圖製成黑白稿，因爲黑白稿才能製版照相、繼而曬版、印刷。

黑白稿，與製版照相的底片照像原理及曬版原理有關、製版用照相用的底片經過照相後成爲黑或白透明狀的高反差影像，透過此種底片，曬版時的感光膜便產生硬化與非硬化、然後腐蝕繼而曬版完成。而一般的文字、表格、輪廓、皆由上述之原理製成。而有層次的圖片則是因爲同一形狀的點，大小不一的排在一起，所以產生了層次的變化，再將這些點之間的空白，縮小至肉眼不能辨認，即由點的排列變成了具有層次感的面，由於黑點大小不一，印刷時所沾的墨量不同，再加上不同色彩的油墨，經過重疊印刷後即產生很多色彩。以下便是與印刷相關的基本知識。

(一)網點

印刷完成後的圖片是由網點所組合成，所以單位面積中網點的多寡，會影響印刷成品的畫面品質，一般以每一吋內的網點線數來計算。如100線即1吋內可排列100個點，150線1吋內可排150個點…餘此類推。國內印刷界慣用的線數有60線、80線、100線、133線、150線、175線、200線、300線。60～100線常用於凸版和孔版，133線、150線、175線慣用於單色印刷，150線、175線、200線常用於彩色印刷，300線用於立體印刷。線數越多則印刷成品愈精緻。

由於網點愈大、著墨量愈多，網點愈小、著墨量愈少，也就是網點的大小可以控制印刷後的色彩，所以網點的表示在完稿時必須愼重的標示。通常在標示時都以5%、10%、20%……50%、60%、70%、80%、90%、100%來表示。5%就是指在固定面積內、網點的總面積佔該面積的5%，印刷術語稱爲半號點10%，印刷術語稱爲1號點，20%稱爲2號點餘此類推、100%稱爲滿版。

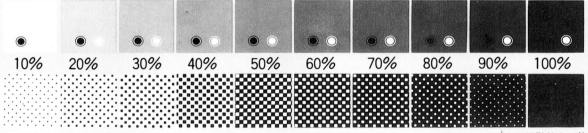

| 10% | 20% | 30% | 40% | 50% | 60% | 70% | 80% | 90% | 100% |

上列網點放大10倍

60線

133線

175線

200線

● 特殊網點

砂狀網點

斜紋網點

同心圓網點

(二)特別色

　　印刷四原色以外的色彩，皆統稱為特別色，在印刷時印刷廠的技師根據所附之特別色色票調製油墨來印刷。當印刷油墨的色彩在三色以下（包含三色）可不用印刷四原色，而以特別色印刷處理。為求印刷品質、色塊面積較大時（64k以上），可用特別色印刷處理，效果較好。

　　特別色可用網點大小表示油墨的深淺，或與其它色彩重疊印刷，亦可與印刷四原色同時存在。

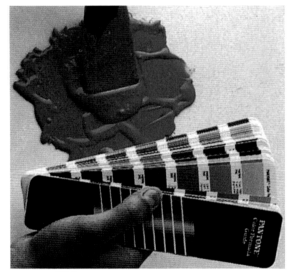

● 油墨的調製

● 特別色色票

㈢印刷四原色

印刷四原色即為藍 (Cyane blue)、洋紅 (Magenta red)、黃 (Yellow) 、黑 (Black)。為求統一完稿時的色彩標示為：洋紅—M、藍—C，黃—Y、黑—BK (BL)。由於網點大小的不同，所以利用四原色，可印出許多不同的色彩。

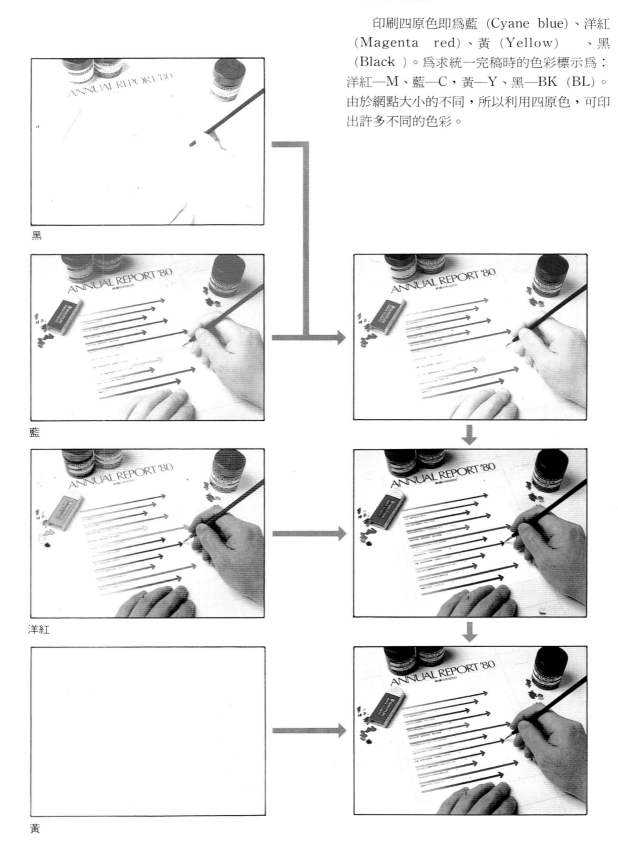

黑

藍

洋紅

黃

漸增式校樣

在製作濕式校樣這種四色打樣時，分色
Color house製版廠同時還會自動做成一組分
段漸增式校樣，利用漸增式校樣，可以讓人明
白最後的四色成品是如何經由一次一色的過程
逐步完成，因此一組漸增式校樣是由七張打樣
構成，雖然不同的製版廠或印刷廠組合的先後
順序會有不同，但在這個跨頁裡，我們還是將
每張打樣都陳列了出來。

在四色印刷機未普遍之前，因為一次只能印
刷一色或兩色，往往在最後一色印上時，才能
清楚成品結果如何，為了避免在前三色印刷
時，加入太多或太少顏料，對印刷業者來說，

漸增式校樣便屬絕對必要，如果採用了四色印
刷機，漸增式校樣便比較不那麼必要了。

設計者在檢查校樣時，如能同時有漸增式校
樣，會有很大幫助，不過這只在設計者擁有使
用這些資料的專業知識涵養時，才能真正發揮
作用，這當中通常還包括要有使用顯像密度計
檢視校樣的能力，不過，實際上大多數設計者
和客戶並不檢核漸增式校樣，但是他們會把廠
商給他們的買賣檢驗校樣隨同網版一併送交印
刷廠。

使用像Cromalin或Matchprint這類機打樣
法，來製作漸增式校樣並不合經濟效益。

綠藍色

黃色

深紅色

黃色＋深紅色

渐增式校樣

　　由這些圖片我們可以看出，最後的色彩是如
何構成；這網版依著正確的印刷順序試印出
來，首先是黃色，接著是深紅色，然後是綠藍
色，於是產生了一幅三色照相製版印刷品，最
後再加上黑色。

如何檢視一張漸增式校張

　　在漸增式校張上可以檢查的項目非常多，在
這個階段，最好利用顯像密度計檢查一下油墨
的份量和網點的增加，分色製版廠會判斷出油
墨的濃度和網點的增加，你還可以看一下網的
角度，並且依據一些經驗就能對每種顏色有許

多了解、核校任何一處暗部是否已經飽和、確
定所有色彩亮部都印刷表現出來，以避免產生
任何偏差，要做這些檢測你還需要一個亞麻製
試驗裝置，另外，你也得檢查一下油墨的實際
顏色，因為有時候校樣敷色不準確會導致油墨
髒污了圖像。

　　最後，對一個沒經驗的設計者來說，他唯一
能做的最佳檢視是，直接去看四色校樣，因為
漸增式校樣會讓未經訓練的生手灰頭土臉。

　　要檢視校樣有許多儀器可用，像此圖中的專
家用顯像密度計便可用來確定網版上的網點大
小是否正確。

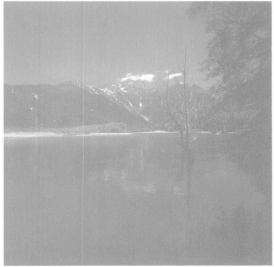

黃色＋綠藍色

深紅色＋綠藍色

黃色＋深紅色＋綠藍色

四色

暗色去除和消色翻印

所謂暗色去除，是將深紅、綠藍和黃色當中的灰調與中間色調去除，並以黑色代替，採用這種方式的主要原因在於黑色油墨價格較其他三色便宜，此外，整體所用油墨重量如果越輕，印刷時越容易控制。

傳統式的暗色去除大部份色彩和明暗仍由三原色組色，只在較暗調的地方添加黑色，消色翻印則是將所需色彩量估至最低，改以黑色來表現色彩濃度，這種照相製版法用意在於避免對暗色區域的偏差，由於綠藍、深紅和黃色部份含有油墨較少，控制較為容易，此法有助於防止「觀測」上的問題，特別是在處理跨頁拼合時更為管用，但由於一般認為消色翻印仍未經試驗證明，所以除非是客戶或印刷商提出建議，否則設計者不該指定採用此法。

四色傳統式

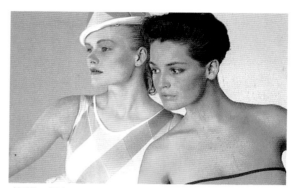

綠藍＋深紅＋黃

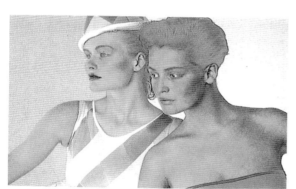

四色消色式

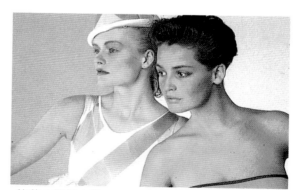

綠藍＋深紅＋黃

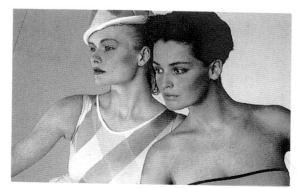

暗色去除

綠藍＋深紅＋黃

克服觀測上的問題

一般的分色和印刷法在付印時，如果互補色上有任何一點誤差，便會影響成品，而如用消色式分色，因而減少了互補色，這上面的誤差便不可能影響任何色調，由上方圖例可見傳統式和消色式印刷之間的差異，單就此二幀圖片的綠藍分色部份做個比較，消色式這張圖片裡幾乎見不到任何藍色成份，也因此消色式印刷完成圖裡的肉片，顏色便較傳統式圖例的色調更為逼真。

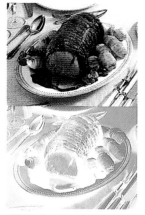 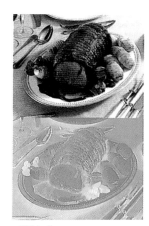

消色式 傳統式

黑色

消色式：在消色式翻印裡，互補色和暗處、中間調部告減少，而改以大增的黑色取代。

黑色

傳統式：圖片大部份是由三原色組成（綠藍、深紅和黃色），只在陰影和較暗色部份，利用黑色表現出濃度和形狀。

黑色

暗色去除 (UCR)：UCR此法乃將陰影和暗調部份的綠藍、深紅和黃色等量減除，而後擴增黑色加以取代。

印刷和紙張的關係

　　紙有許多種，從報紙所使用相當黃且粗糙的新聞用紙，到高品質雜誌或藝術書籍使用表面極白且光滑的紙類。但是，不論分色技術有多麼好，完成效果則依紙質而定。由於新聞用紙爲黃白色或灰色，其分色呈現陰暗的效果。此外，分色時所使用的點粒也沈入吸收性材料中並擴散開來。比較之下，光滑白紙則顯得明亮許多，點粒停留在表面，產生清晰明確的效果。出版社和廣告最常使用的或許是去光紙（matte-coted）。紙張仍爲白色，但表面並無光澤。優點是紙張表面仍然相當平滑，色彩表現也十分清晰明確，沒有光滑紙張產生反光影響閱讀的缺點。

　　製版公司必須瞭解所使用之紙張的類型，因爲線條與點粒在不同的紙上呈顯不同的效果。此外，還必須在最後印刷所使用之類似紙張上進行試印校對。否則，很可能以光滑紙作爲試印，最後卻印在未矸光的紙上。印刷結果和校對所呈顯的結果絕不相同，客戶將提出抱怨或拒收成品。

雪面銅版紙126.6g/m²

■ 雪面銅版紙之特性

　雙面特殊粉面處理，紙質柔和優雅，不反光

　適合古畫、圖册、月曆、雜誌等印刷

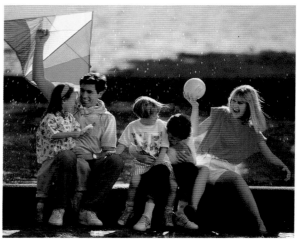

再生紙100g/m²

■ 新荷再生紙之特性

　100%消費後廢紙漿抄製，色澤灰白，不透明度特佳

　適合書籍、薄册、書寫、影印、電腦報表列印

雜誌紙70g/m²

■ 雜誌紙之特性

　輕度塗佈處理，紙質輕薄，有光澤，不透明度高

　適合雜誌、DM等印刷

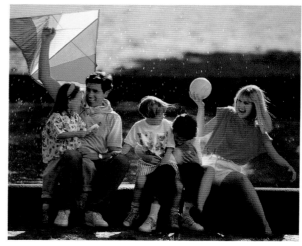

特級雙面銅版紙158.2g/m²

■ 特級雙面銅版紙之特性

　雙面特別塗佈壓光處理，紙面光亮潔白，光澤度高

　適合海報、型錄、月曆等印刷

紙質與網紋的關係

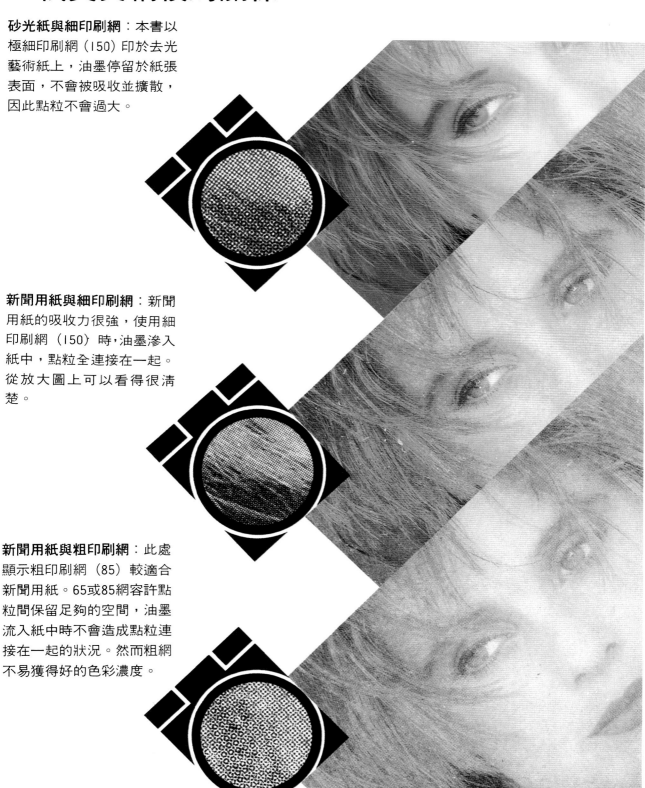

砂光紙與細印刷網：本書以極細印刷網（150）印於去光藝術紙上，油墨停留於紙張表面，不會被吸收並擴散，因此點粒不會過大。

新聞用紙與細印刷網：新聞用紙的吸收力很強，使用細印刷網（150）時，油墨滲入紙中，點粒全連接在一起。從放大圖上可以看得很清楚。

新聞用紙與粗印刷網：此處顯示粗印刷網（85）較適合新聞用紙。65或85網容許點粒間保留足夠的空間，油墨流入紙中時不會造成點粒連接在一起的狀況。然而粗網不易獲得好的色彩濃度。

標色處理

　　製作完稿時，不管完稿紙上已覆蓋幾層描圖紙，最外層一定要貼一張描圖紙作為標色用，同時也可保護完稿作品的清潔。

　　標色時以演色表為依據，用印刷四原色藍—C、黃—Y、洋紅—M、黑—BK或BL，和網點的%數來標示。例如黃綠色為Y100%＋C40%、紫色為C80%＋M80%…等。漸層色則以C100%～C20%，Y100%～YO%的方式來標示。而特別色則以特別色色票為依據，將色票貼在描圖紙上做說明。

GRAPHIC DESIGN

底色B100%字反白

GRAPHIC DESIGN

底色M30%文字C60%

GRAPHIC DESIGN

底色Y50%文字M60%

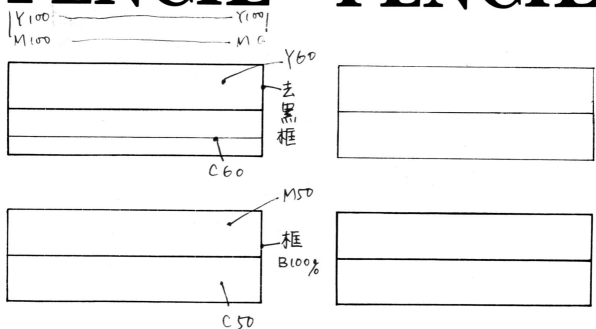

照片裁切指定　在描圖紙上指定所需之範圍

照片Ⓐ

照片Ⓑ

完稿標示

完稿標示

印刷成品

常常，我想起那些小黃花，
它舒舒懶懶的躺在那塊山坡上，
總是那麼嬌嫩、總是有些兒回憶，
無論你身處何方？
你是否也有同樣的記憶？

照片的修整指定

在大略的版面設計時，一旦各部位置決定後就可在版面用紙上以尺來指定原寸大小。要設計照片時則首要是修整，才指定製版尺寸。起初要決定照片的位置，但依照片內容的不同所決定的程序也會不一樣。比如說，要放一幀世界名畫入版面中，因為不能隨意修剪名畫，所以它的縱橫比例都要維持原狀地放進版面用紙中。首先我們在照片上放上描圖紙，畫出照片的外廓線。接著在這個外圍的矩形中畫出對角線。然後在版面設計紙上描出和這個對角線

角度相同的矩形。把這個矩形的上下左右尺寸都標記在照片上的描圖紙。這時，如果版面紙上的矩形比較大，就在照片上的描圖紙寫上〝放大〞。如果兩者大致相等就寫上〝原寸〞。如果照片比較大的話就寫上〝縮小〞。還有，在描圖紙上也要註明版面的頁數和照片編號。

由於照片不像名畫不能修邊，所以我們可以自由修整。在版面紙上先決定好放入照片的矩形，然後以同角度對角線的矩形來調整照片。

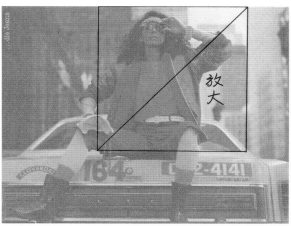

完稿標示

完成

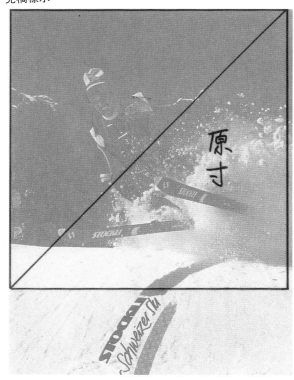

完稿標示

完成

86

圖文重疊處理

完稿紙

完稿紙

秋天の童話

字反白
線條
B100

描圖紙

彩色新貴

字 Y100
M100

色塊
C40
Y100

描圖紙

印刷完成

印刷成品

87

照片的切割指定

如果覺得四四方方的照片太過呆板、缺乏趣味的話,可以將照片切割下來使用。這時,先將照片的輪廓描好在版面用紙上,然後利用延伸機即可。另外也可利用影印機的放大、縮小功能。將照片影印下來,然後把輪廓描在描圖紙上,放到所要用的版面紙來對照它的大小。如果不合就再利用擴大縮小配合,直到合意為止再將輪廓畫在上面。在照片的描圖紙上註明「去背」,將要切下的地方用紅鉛筆畫好。在版面紙上畫出輪廓最長的距離,將其尺寸記在照片的描圖紙上。

如果說沒有延伸機也沒有影印機時,可利用格子法來描輪廓。首先將要切割下來的照片部分輪廓描在描圖紙上。然後抓出這個輪廓所內接的矩形。

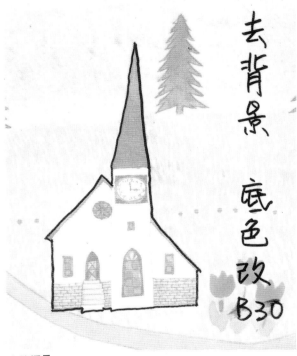

完稿標示

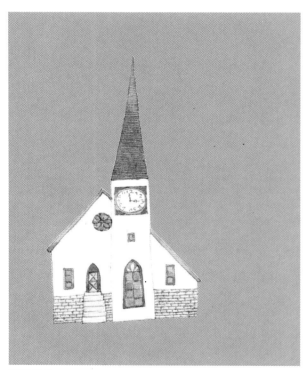

印刷成品

範例

範例

特殊印刷標示

(一)插圖漸層效果　以墨線標示在描圖紙上，將圖　　　　的範圍標示清 楚附給製版廠。

(二)插圖周圍留有筆觸

在完稿紙上畫出所需之形狀

框外圖去掉

框 YM100

完稿紙

縮小

附圖

印刷成品

(三)插圖輪廓的改變

完稿紙

原稿

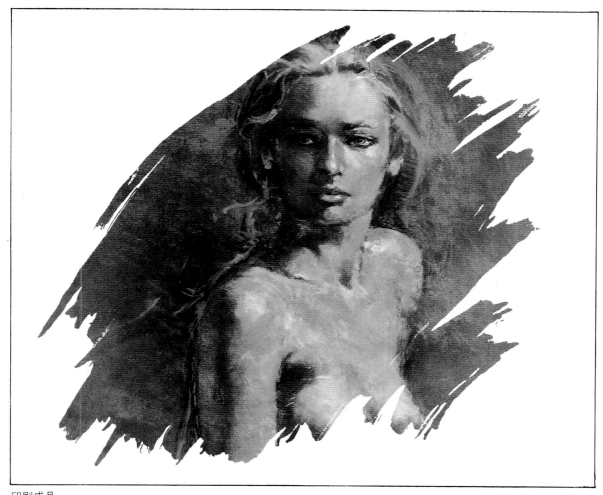

印刷成品

91

原稿

框內為彩色

框外為黑白

描圖紙

印刷完成圖

92

完稿紙

原稿

印刷成品

93

(四)插圖的分割

完稿紙　　　　　　　　　　　　　　　　　　　圖片

線條及白去黑框

印刷成品

㈤背景的更換標示

完稿紙

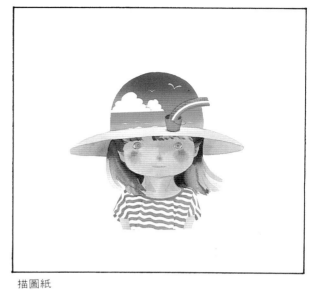

描圖紙

印刷成品

㈥插圖陰影效果處理

陰影面積爲正方形或形狀方整時，只要用墨線
繪出其陰影的範圍即可。但如果陰影爲不規則
狀時則需使用噴槍做其陰影效果。

| ①規則的陰影

是人性中最最值得被稱讚的，
因爲它常能使人精神煥發，
而傾向於健康與光明，
更能使人有自我面對的勇氣，
加油吧！

| 完稿標示

是人性中最最值得被稱讚的，
因爲它常能使人精神煥發，
而傾向於健康與光明，
更能使人有自我面對的勇氣，
加油吧！

印刷成品

②不規則的陰影

圖片

黑稿

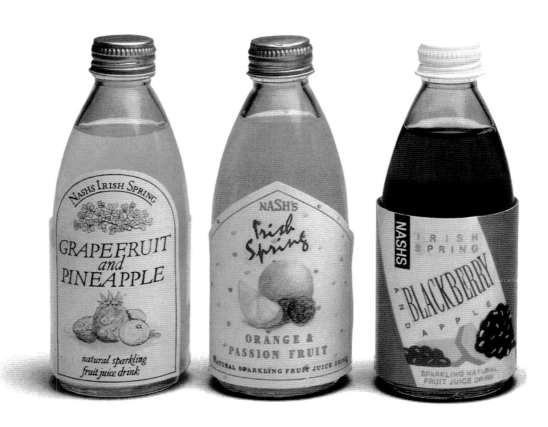

印刷完成

㈦圖字結合

附圖

作品參考

修正校樣的規則

這個問題的答案為何絕大部份都得看設計者有多少專業知識來決定,雖然接下來的篇幅中我們特別著重對尺寸、成果和位置等項目的檢校,但真正影響導致一件成功的最後成品的決定定因素是,設計者標示色彩校正的方式。

如果設計者沒有通透的翻印專業知識,那麼

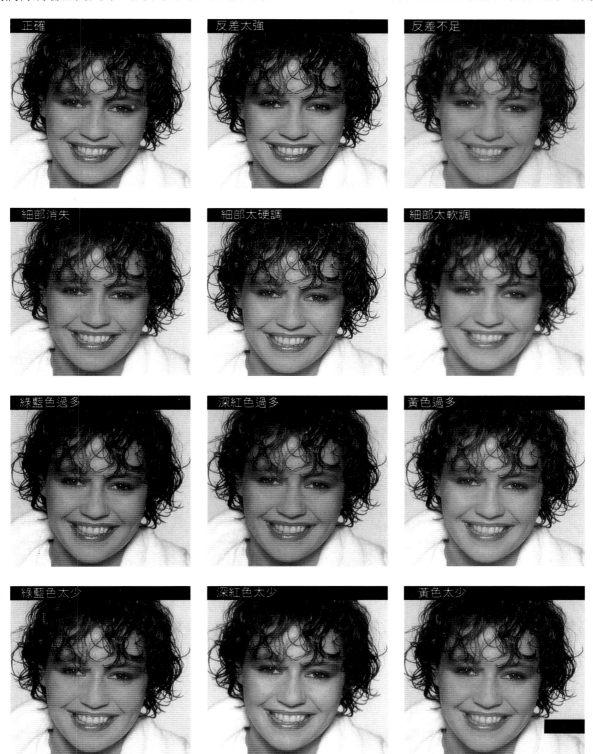

他與其告訴分色廠該怎麼做，還不如直接說清楚他想要求的結果是什麼就好，譬如如果校樣上有一塊綠色幻燈片上的綠淡些，你寫明「綠色加深些——見原稿。」，這會比告訴分色廠必須採用什麼做法來得有效，因為當設計人告訴分色廠該怎麼做時，他除了說「加重綠藍色版」之外，甚至還可能提到這個綠藍色得加重多少比例，而就色彩校正來說，一知半解反而是件要命的事，像前面這個例子，很可能綠藍色的濃度正確，反而是黃色版必須減淡，設計者了解不足便誤導了分色廠。

大多數設計者接下來還得留意一點，所謂色彩校正包括了在校樣上標示出何處不夠接近原稿，並且說明是那方面有偏差，光講「重新打樣——見原稿」是不夠的，你一定得跟分色廠指明你覺得這校樣在那方面跟你的構想有出入。

不要在校樣上寫文章，像「這樣的綠跟幻燈片比起有點太暗，不過這天空很正確，河水的藍也不可以有絲毫稍減。」只要直接指明「樹木的綠色減淡」就可以了，如果一張校樣已幾近正確，那麼你最好便採用它。

什麼地方需要重新打樣，應該清楚指明，想要知道什麼時候必須要求重新打樣，這得靠經驗，不過這兒有條通則可作參考，如果校樣和原稿相去太遠，你擔心就算做了校正結果可能還是不正確，這時候重新打樣絕對沒錯。

標準色彩校正符號

這些記號使用並不通泛，但如果設計者有運用記號在校樣上標示的專業素養，它們還是有用，這素養可能包含知道如何去使用顯像密度計，和如何研判彩色導表。

像「改善細部和造型」這個指令，指的是亮部和細節必須加強，而硬調和軟調則是描述色彩、輪廓或明暗的邊線太過鮮明銳利或太過模糊時，使用的術語。

如果有一個圖像的顏色不準，四色中的一色或更多網版便告不一致，而如果圖形的輪廓線沒有套準，網版在鉛版上的位置即不正確，另外「模糊」則指的是一種打樣的缺失，是一種中間色網點拉長的情形。

標準色彩校正符號

指令	欄外符號
1.已校正可開始印刷	
2.重新打樣	
3.減少反差	
4.增加反差	
5.改善細部或造型	
6.太硬調，軟調一點	
7.太軟調，銳利一點	
8.矯正色調不均	
9.修正不連續的字體、線條或色彩	
10.改善套準	
11.更正模糊	

照相製版顏色增減符號

照相製版顏色	增加	減少
黃　色	Y＋	Y－
深紅色	M＋	M－
綠藍色	C＋	C－
黑　色	B＋	B－

修正校樣實例

食物是最難翻印的題材，你給分色製版廠的指示應該精確，要讓他們知道這張照片中最重要的地方在哪裡，譬如如果這張圖的重點在燭光，他們便可以加強亮部細節，接著烤肉中間調部份的細節便會略微減損。

食物看起來應該要能刺激食慾，而不要太過耀眼（例如肉類如果帶有太多深紅色，很容易給人不舒服和血腥的感覺，又或者如果色彩有點不均衡，看起來便顯得黯淡無味。），食品翻印最難的地方在於，要利用複雜或非常稀少的色彩來表現物品，難於翻印的食物有防風草、馬鈴薯和奶製品，而像碗豆、胡蘿蔔和香蕉，因為有強烈可供確認的顏色，便較容易的多，有的時候確定色澤看起來自然要比是不是和幻燈片完全相合重要。

第一張校樣

整體色調中綠藍色太強，使得烤肉的頂端看起來太偏棕色，而且顯得污濁(1)；背景中間鑲邊花飾上帶有綠色(2)；圖版中間灰色部份有點偏藍(3)；另外這綠色的桌布顏色過強(4)；因為畫面中白色、淡黃色部份色調正確，所以可能只有中間調部份不均衡。

分色指示

減少綠藍色。

問題確認

使用亞麻製試驗裝置，我們可以發現藍色網點過大。

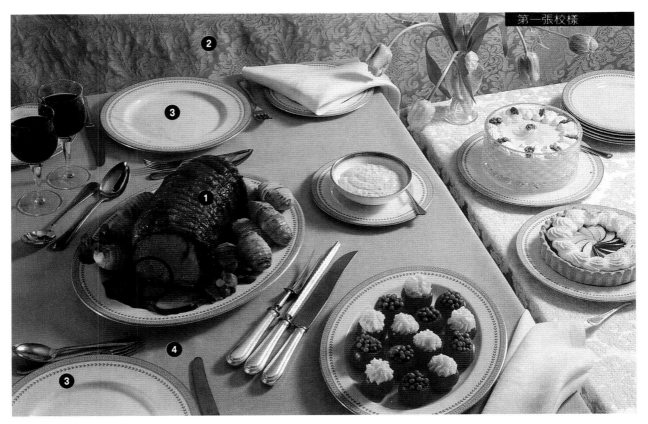

第一張校樣

最後校樣

　　綠藍色的削減使烤肉色澤得以圓滿完成，背景鑲邊花飾原微微帶有的綠色色調也已去除。

　　餐具上，你們可以看到由點狀花樣構成的鋸齒邊緣破壞了呈一直線的邊線，很不幸地，這一點實在無可避免，另外在桌布上還有隱約的波紋花樣。

不同的第一張校樣

　　（左頁左圖）深紅色成份過多，使得紅色肉片太過血腥，馬鈴薯的紅也顯得不自然，另外中間部位帶有紅色色調，而綠色桌布看起來也覺骯髒。

　　（右圖）太過軟調，使得全圖細節盡失，特別是金屬餐具綴有花紋的邊緣。

黑色太多充滿陰影部位細節，尤以烤肉側面最為明顯。

亮部薄弱，纖細的亮部細節亦告消失，在餐具、奶油馬鈴薯和烤肉前端均可看到這種情形，同時桌布色澤看來也顯得偏淡。

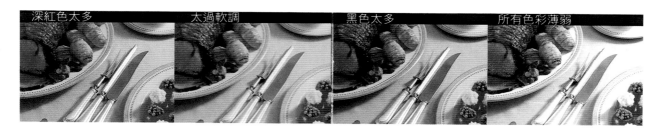

深紅色太多　　　太過軟調　　　黑色太多　　　所有色彩薄弱

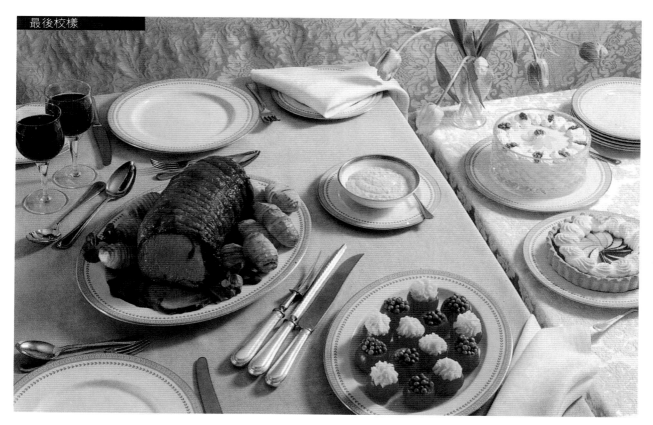

最後校樣

彩色校樣訂正 : 藝術類

　　對分色製版廠來說，翻印藝術品頗爲困難，因爲我們通常都只能在幻燈片上見到作品，而非直接觸原作，如同此處所見，所以幻燈片的拍攝和複製應該總是要加入彩色導表才行。

第一張校樣

　　藉由彩色導表，你們一眼便可看出校樣的綠藍色偏低，這使得全畫的藍色(1)、綠色(2)和棕色(3)部份看來單薄。
分色指示

增加綠藍色
問題確認

由放大圖（上）可見綠色部份缺少綠藍色，這網點應與綠色色調密切結合才是。

第一張校樣

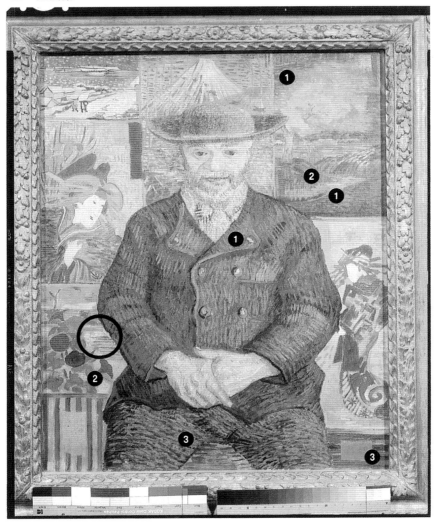

不同的第一張校樣

這張圖片也顯平板無層次，但比例中的亮部網點太大，導致較亮區域細部消失，相形之下便過分強調了稍暗的別處亮部，結果便使得雙手部份微微帶綠。

亮部不足

陰影部份網目太大，而較暗部的藍色又顯得太淡，這使得圖中細部和造型喪失。

陰影部份網目太大

你可以單憑彩色導表來檢查這校樣上完成的修正，灰色部位現已趨中間調，綠色部位較為加強，而黃色減少，棕色也較不顯得那麼暖調了。

最後校樣

手工分色稿製作

　　手工分色稿係指原稿製版照相時，插圖部分以手工分色處理，所以完稿時需注意插圖的輪廓線。

　　若是在原稿的插圖上並未上色，可在入稿時再個別指定顏色。因此在原稿上我們只需勾勒出邊線即可。有時候以較粗的筆來勾邊，在指定顏色時較細的線反而看不出來。但並非較細的邊線就一定顯現不出來，有時細邊也一樣可達到很好的效果。而色彩的指定，是取決於各色版網線的百分比大小，印刷的顏色有四種：Y（YELLOW黃色），M（MAGENTA紅色），B（BLACK黑色），C（藍色）。色彩的變化是依百分比而定，可參考色彩的演色圖表

（COLOR CHART）。經過長時間不斷的經驗累積，即使不看演色圖表也能靈活的運用百分比例調出自己想要的顏色。印刷的刷色，僅僅以一、兩種顏色是不能表現出豐富的色彩，必須動點手腳做某種程度的色彩變化。單色的情況我們可以網點的密度來產生濃度不同的變化。例如皮膚的部分指定B、10%B、50%B、30%，雖是單色的畫面，也可產生依濃淡不同而成的立體感。二色的情況變化就更多了，精心設計也可產生令人意想不到的效果。像這樣用色彩指定而作成的插畫，既不用在原稿上花費太大的心思（免除著色的步驟），也能產生極富變化的結果。

完稿範例1

印刷成品

完稿範例2

印刷成品

Hakone-en
Golf Course

Daihakone
Country Club

手工分色稿海報範例

福田繁雄／1985

手工分色稿海報範例

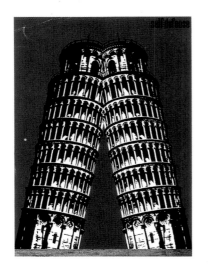

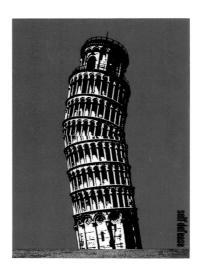
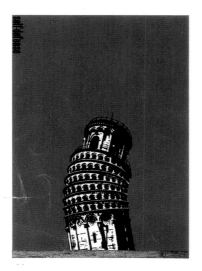
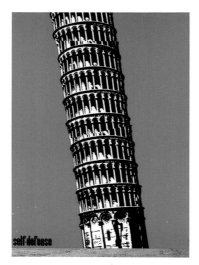
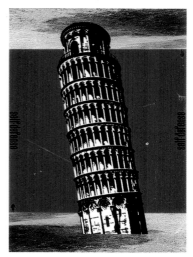

手工分色稿海報範例

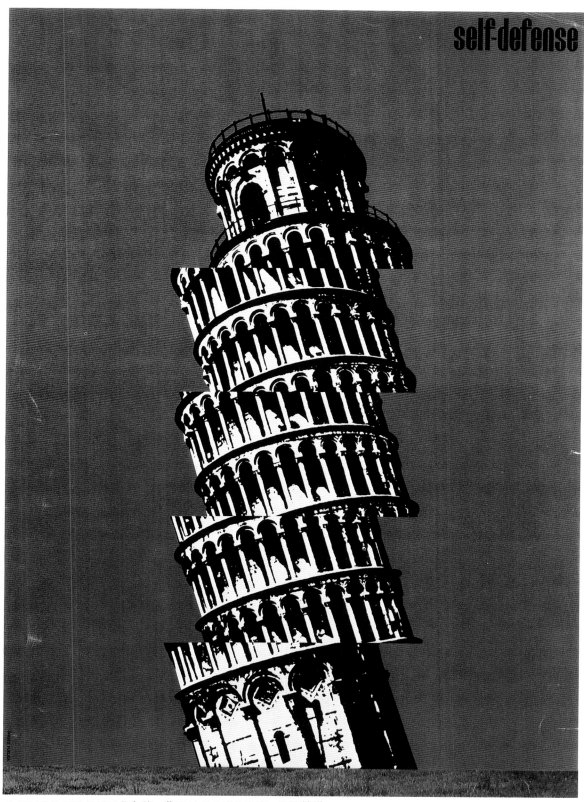

比薩斜塔的部分為手工分色稿，草地的部分為全色稿。福田繁雄

全色稿完稿製作

全色稿的插圖製作部分需經分色照相，複製成四色底片。而全色稿中的文字，商標、表格、輪廓則是以手工分色製作。

Yellow, magenta, cyan black

Yellow proof

Magenta proof

Cyan proof

Black proof

製版指定

完稿紙完成後要寫下給製版廠的指示。由於不能在紙上直接寫字，所以影印一份後在上面書寫才行。如果一定要在完稿紙上寫字時則必須要用藍鉛筆。因為在完稿紙照相用的底片中，藍色會感光成白色，所以不會印出來。不過儘可能不要在完稿紙上留下多餘的線和文字。

如果不指定色彩的話是無法製版的。這就有賴美工人員的色感充分發揮了。此外，文字是否反白、墨色濃淡也要指定，即使是一個地方脫落了標色指定就會無法製版，所以要慎重地檢查。

全部的作業完成後以描圖紙來覆蓋保護完稿紙。當然像圖例一般，也可以在描圖紙上標示。

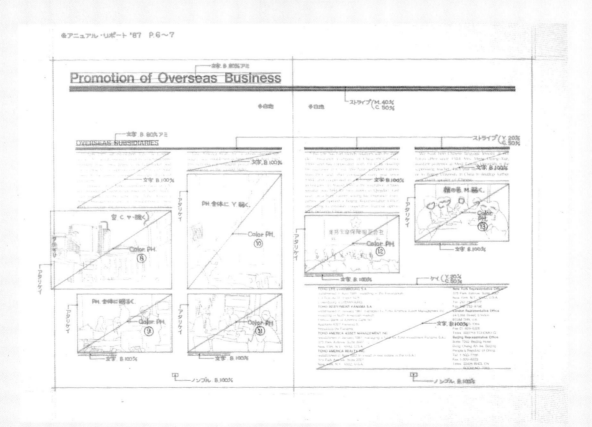

Promotion of Overseas Business

製版指定

Promotion of Overseas Business

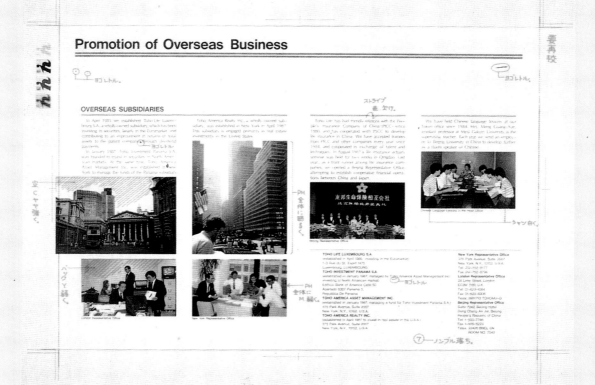

色校正／檢查照片情況和網線有沒有缺失。另外內文文字有無混濁也是要注意的。

Promotion of Overseas Business

變動了一部分的間隔線的寬度後完成印刷。

● 用針筆墨水標示圖片大小、位置

● 用口紅膠貼上影印稿

● 描繪印刷尺寸位置

● 大張的影印圖片仍可用口紅膠

● 裁切影印圖片並比對位置

● 口紅膠是目前最好用的黏膠

● 文字通常都做最後的黏貼

● 在描圖紙上直接標色即完成完稿

ISBN 957-8548-04-4

名畫的藝術思想

名畫的藝術思想

隱藏在作品背後畫家的話

編輯部 編譯

北星圖書公司

新形象出版事業有限公司

全色稿海報範例

以剪貼製作的海報範例／「灰終究是灰！」 河野鷹司 昭和32年(1957年)

頭盔與臉的部分，及插圖和底色的部分，以剪貼的方法製作。

全色稿海報範例

第3章

印刷物完稿實例

海報的意義

海報原文「Poster」，英語解釋是從原來「貼於柱上」的「Post」轉用而來；凡張貼於柱上的「告示」都稱為「Poster」

● 海報的媒體特徵

從商業設計的傳達媒體角度來看，海報設計應該先了解下列各項海報媒體特徵。

①海報具有傳達情報內容，給大眾某種印象，藉以喚起注意與記憶的機能；因此，海報設計要在有機地編排廣告構成要素,使「美的要素」能夠成調和且優美的畫面，且具有強力的視覺效果。

②一般而言，繪畫是純粹美術，是主觀的、感情的、純欣賞的；設計是超美術、客觀的、理性的、機能的、傳達的；而屬於設計體的海報，是繪畫性兼具設計性的媒體。

③海報的大小、色彩可隨意製作，以收到醒目效果為目的。一般海報有全開、對開（直對開或橫對開）、菊全開、菊對開、四開等多種尺寸。

④海報的張貼場所可自由選擇，一處可張貼數張，同時一次可張貼大量海報，加強印象，海報不但張貼容易，展示時間亦持久了，可反復訴求，收取重複效果。

⑤海報的種類大致可分為「公益海報」及「商業海報」兩大類。公益海報以社會的公共性為題材，例如協助選舉、納稅、儲蓄、社會福利、防止災害、交通安全、清潔衛生等各種運動，以及國家慶典、各種節日行日等活動的海報。商業海報是以商業性為主題的海報，如以商品為題材的販賣促進及各種新發售海報和銀行及航空公司的海報。此外以音樂、電影、戲劇、體育、美術為題材者，是為藝術或藝能海報，旅遊為目的的是觀光海報。

⑥製作海報必須考慮展示場所及張貼環境設計；因為一般的海報大都展示於容易接觸大眾注目的戶外公共場所，並且因遠看與動看，只有數秒鐘的短暫視覺，所以要訴求確實的主題，海報設計必須注意簡潔、強力、明快而有效的視覺效果。

⑦一般海報張貼於戶外或陽光容易照射的地方，除了須要用耐久性的良質銅版紙之外，也要留意不易褪色的優良油墨。海報印刷一般都用平版照相分色印製，但也有網版（孔版）的版印方式製作。

海報範例

完稿範例

印刷成品

117

海報範例

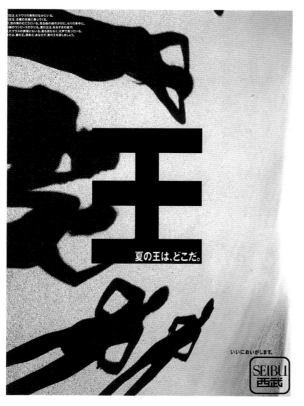

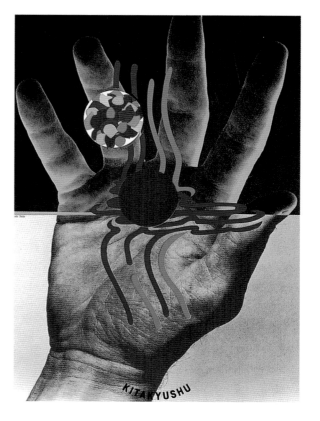

海報實際製作

有關畫報設計雖然處處可見各式各樣的成品，但是，實際上的製作到底是如何進行的呢？以下我們就來介紹「資生堂‧夏日運動」的例子：

簡略速描＝1

(一)開會

決定夏季的商品後，便由設計部門和商開發部門籌畫舉行第1回的會議。在此會議中，藝術指導、畫報設計者、廣告文宣人員、攝影師等等的廣告製作伙伴們自商品開發部門的工作伙伴中接受商品知識的lecture。

(二)廣告版面設計的製作

已經充份親自瞭解商品知識的廣告製作工作伙伴們在各自的部門中舉行會議。在設計部門方面，每一個人將自己的IDEA簡略地速描下來，然後在全部的工作人員中　討這些IDEA。同時，在文宣部門方面也須從工作人員裡全部的IDEA中選出主要的大標題，甚至加以檢討使其完成完全的階段。

簡略速描＝2

全體工作人員集思的會議。

㈢攝影

拍攝部門則自地點搜尋（簡稱為找外景）中出發。由於還兼有映像的找外景，因此必須參考映像中畫面的分割鏡頭之劇本，才可作成適合此劇本的外景地點之報告

㈣照片的選取

攝影完畢後，讓以藝術指導為中心的工作人員們先行看過毛片，然後才慎重地開始進行挑選。

㈤素描草圖的製作

一決定照片之後，畫報設計者便將在畫面上使用的商品包裝及照片加以組合，在接近最終收尾階段時才完成實圖的描繪。

設計部門的檢討。

文宣部門的檢討。

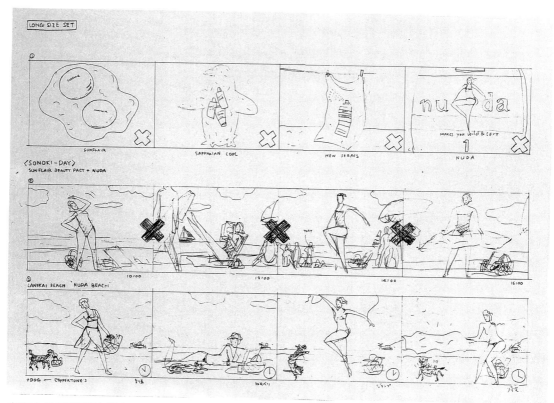

畫面中分割鏡頭的劇本。

影片的選取

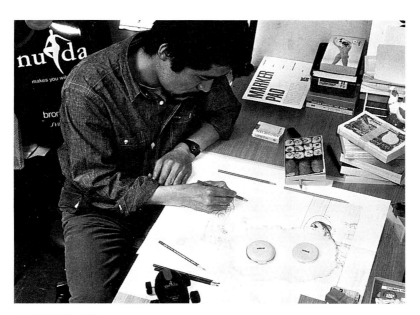

素描草圖的製作

㈥Concept的決定

　　檢討用的校訂版和彩色拷貝照片放在面
前，經由全體工作人員進行最後的檢討。

●Concept　概念、
觀念、想法等。

全體工作人員的檢討

檢討用的校訂版

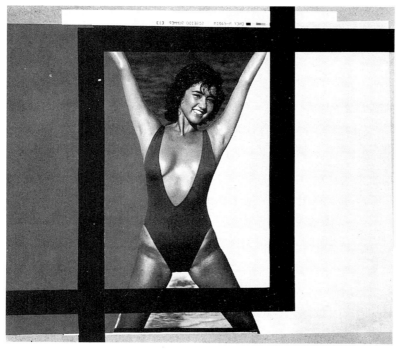

底色和相片修整的檢討

㈦收尾的作業

經由最終決定的畫面，則可進行收尾的作業。

排版印刷的粘貼

利用黑白照片的製版指定

㈧校正

入稿後，由於可以進行顏色的校正，因此各部門便著手校正各自分擔的部分。最後再讓藝術指導整個流覽一遍以後就算O.K.了。當然，依情況的不同也會有重覆校正4、5次的情形。

→顏色校正的檢討

㈨
　　設計部門另一項重要的作業是在銷售的店
頭所作的宣傳活動的畫報裝璜。這就是將其以
配景透視的畫法來描繪之，並加以檢討。

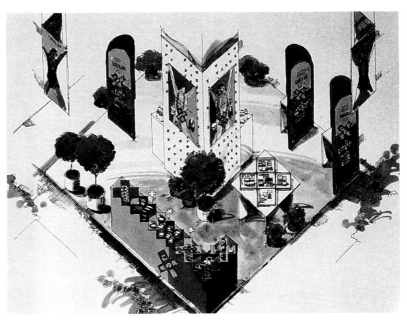

宣傳活動用的配景透視法

㈩販賣促銷用輔助品
　　接著更進一步地製作在代理店、直銷商、
小賣店中配合販賣促銷用的輔助品。另外，也
須製作備齊聯合活字各種尺寸的原版樣。

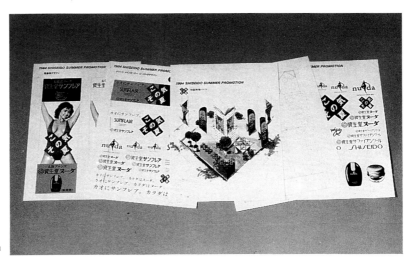

販賣促銷用品助品

已完作的宣傳廣告畫

藝術指導—山禮吉、川崎修司。設計者—伊藤滿。攝影師—半克沢克夫、坂本正夫。文宣—佐藤芳文

型錄完稿實例1.

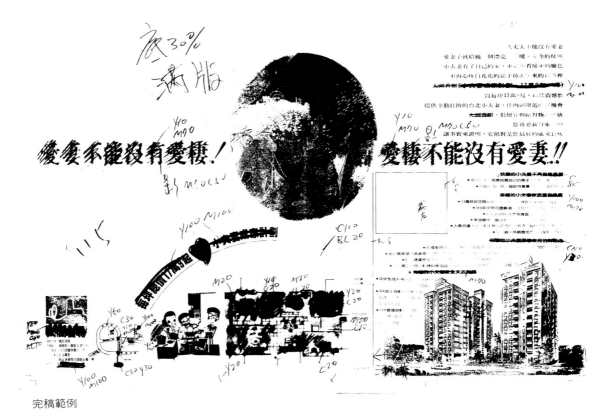

完稿範例

印刷成品

型錄完稿實例2.

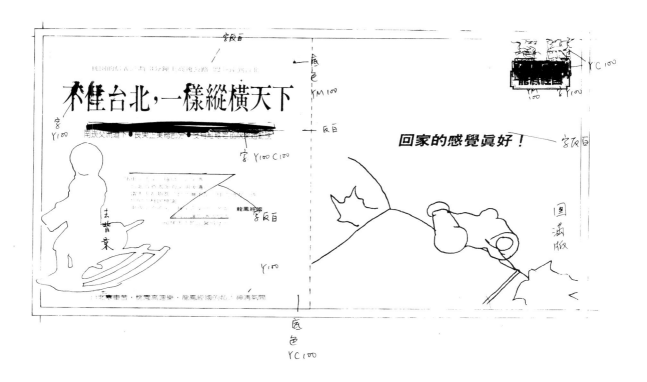

完稿實例

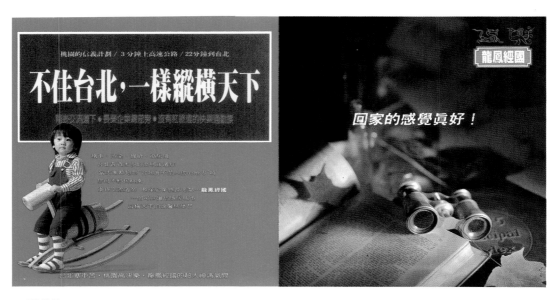

印刷成品

各式型錄範例

單張型錄（DM）

封套內裝不規則的DM

對摺式型錄

月 曆

①文字要素：
表示年、月、日的數字及星期、節日等文字，
也就是月曆的機能性要素。

②造形要素：
文字以外的插圖，就是月曆造形要素，包括插
圖、攝影、繪畫、圖案等，是屬於裝飾性的要
素。

③廣告要素：
一般有商標、商品圖、公司名、商品名等合成
文字，以及廠商地址及電話等，是屬於宣傳性
的要素。

月 曆的特徵

設計月曆，必須先對月曆的媒體特徵有所認
識，就商業設計的媒體看，製作一份完美的月
曆作品，必須注意下列四大特徵：

①實用性：
月曆的主要機能是，傳達生活所需要的歲時節
日，如年、月、日、星期以及四季氣候和各種
行事、紀念日等內容。這些屬於機能性的數字
與文字的設計，必須注意容易閱讀的字體、大
小、優美、清潔感等編排。一般可用照相打字。

月曆內頁完稿I.

月曆封面完稿

月曆內頁完稿2.

②裝飾性：

一般的月曆，大都掛於家庭或辦公室的牆上，或放於桌上，每天供人使用。同時，也作為室內的點綴而具有美化房間的裝飾效果。因此，月曆的文字或插圖設計，必須注意優美、明朗、快樂、親切等氣氛的表現。

③廣告性：

今天的月曆，已經是工商企業體具有人情味的一種有力廣告媒體，它具有加強商標、商品、公司名、商品名的印象廣告效果。不過，月曆的廣告設計，必須避免過於強烈的公司名或商品名設計，以小版面作集中式編排，不會破壞整個月曆的美感為原則。若能將公司的商品，或特色融合於插圖中表現，也不失為上好的月曆設計。

④商品性：

月曆是公司行號或工商企業體，在年終歲末，當作一種贈送品使用，為了提高企業印象，必須用較好的紙張、優良的印刷，當作自己的商品企劃製作，始能發揮它的機能與價值。因此，月曆的設計，必須是人人喜愛的大眾化表現美為最高理想。

月曆設計的材料及表現條件

月曆的設計與製作，必須先決定材料與表現條件，才能配合預算，製作適當的作品。

①月曆的材料：一般多用紙張印刷，封面用模造紙（60P）內頁用銅版紙（180P～200P）。此外，也有採用厚紙板、金屬板、布、皮革、PVC以及木材等特殊材料，印製變形或裝飾性的特殊月曆。

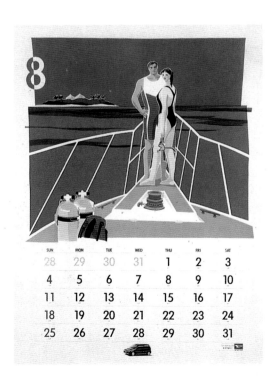

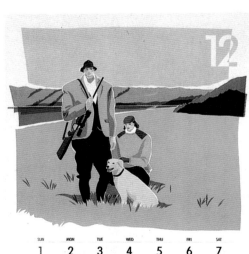

②月曆設計的表現條件有：

大小尺寸： (按使用場所決定大小，以不浪費
紙張為原則)

外觀形態： (壁掛式、桌上型、卡片式、變形
或特殊形等)

紙張材料： (模造紙、道林紙、銅版紙、卡紙、
白紙版等)

印刷版式： (凸版、平版、活版、平凹版、橡
皮版、特殊印刷)

印刷色數： (單色或複色，一般有兩套色或四
色彩色印刷)

製本方式： (普通製本或特殊製本)

數字書體： (鉛字體或照相排字體，黑體或明
體，正體或斜體)

廣告內容： (商標、商品圖、商品名、公司名、
地址電話)

編排方式： (一般性編排或特殊編排)

無論如何，用曆設計的材料選擇，以及表現條
件的決定，必須注意，容易看讀，畫面優美，
使用方便，經濟耐用等原則，在預算內配合企
業體的設計政策，製作最適當而有效的月曆。

月曆設計的方法與注意事項

月曆的設計，要在插圖的選擇與文字的編排。下面按月曆的構成要素，說明月曆的設計方法與注意事項。

①月曆的插圖設計：

月曆的插圖，以攝影表現為最常見，這是因為彩色攝影術的進步與普及，無論寫實、具象、超現實，或精密的、動態的、感情的都能夠表現，而又最適合於滿足現代人的感覺與欣賞，另一方面，彩色印刷術的發達，也更助長月曆插圖的表現效果。

一般月曆的照片，以風景、人物較多。近年來，由於設計技術與攝影技法的研究與應用，採用暗房技術，將各種攝影技法表現於月曆設計，具有強力的造形感覺與新鮮的特殊效果，令人注目。

繪畫插圖，有屬於古典的、寫實的名畫作品，以及現代繪畫表現的設計。採用國畫的設計，有故宮名畫或現代作家的山水、人物、花鳥等作品。繪畫做插圖設計的月曆，雖然適合於室內裝飾之用，但，不小心容易流於過份強調繪畫欣賞而失去月曆的原有機能性與趣味。此外，除了繪畫也可用雕刻、工藝、民間藝術等

作品的照片設計月曆。

以特殊技法表現的插畫，可以表現插畫家的個性於月曆設計，具有和攝影不同的優美效果，令人有親切感。

②月曆的文字設計：

月曆的文字，有表示日期和月份兩種阿拉伯數字，以及表示星期、農曆、行事、紀念日等的中英文及大寫數字。

表示月、日的數字，是月曆的機能面不可欠缺的要素，在編排上也是重要的構成素材。因此，它的字體選擇、大小配置、字形變化、直排、橫排、字間、行間等都需要注意視覺效果，細心計劃，例如，數字必須醒目、優美、和插圖造形及色彩的協調，整個月曆的統一性與配色調和等都要考慮。若是企業月曆，也要和企業體的性格協調一致。字體也須要注意流行性與時代感覺。

又，月名及星期名，以英文表示者，可用省略字體表現。數字的色彩，一般是星期日及假日印紅色、星期六以青或綠色區別，其他則用黑或灰（網紋字）以求一目了然的視覺效果。

報紙稿

報紙廣告又名新聞廣告,是以報紙版面(篇幅)為媒體的平面(也是印刷)廣告。是各種平面廣告手段中,最有力的廣告媒體之一。其特徵如下:

(1)大量性…報紙廣告廣範接觸大眾耳目,效果頗大。

一般報紙的發行數量龐大,廣泛深入社會大眾各階層,因此,報紙廣告亦能夠接觸各皆層的廣大讀者耳目,收到宏大的宣傳效果。又報紙以大眾為讀者,每天直接送達各家庭、機關、學校、公司、行號,因此任何時間,任何場所,需要時都可閱讀,是便利而確實的大量廣告媒體。

(2)速效性…報紙廣告刊載容易,效果迅速。

報紙有日報、晚報,可以配合需要刊登企業業務、廣告情報、以及須要爭取時間的廣告。又報紙廣告也能以地區別刊登,如配合商品銷售,利用地方報集中於某一地區,或一定時間刊登,是富於機動性的媒體。

(3)經濟性…報紙廣告費用低廉。

從報紙的發行數量、發行範圍,以及讀者數計算,每份報紙廣告的單位費用,可說是相當低廉。

(4)重複性…報紙廣告容易反複刊登,加強重複印象。

反複刊登報紙廣告可以加強讀者印象,收到重複的廣告效果。報紙是每天發行的刊物,用同一原稿或設計一系列的廣告稿,就可以有計劃地每天或隔日、隔週或不定期,反複刊登,加強廣告印象的重複效果。

(5)信賴性…報紙廣告可以從報紙的信譽與權威,間接獲得加倍的信用。

刊登於具有權威性報紙的廣告,如報紙的內容被信賴一樣,報紙廣告也可得到讀者的信賴,發揮廣告的信譽與訴求效果。

報紙稿完稿範例

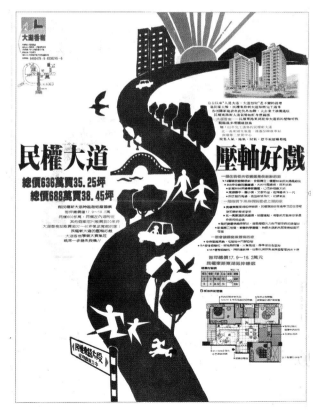

印刷成品

133

報紙廣告各種版面大小及名稱

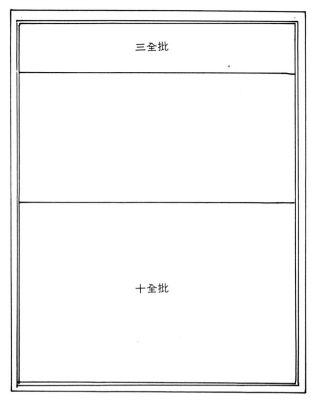

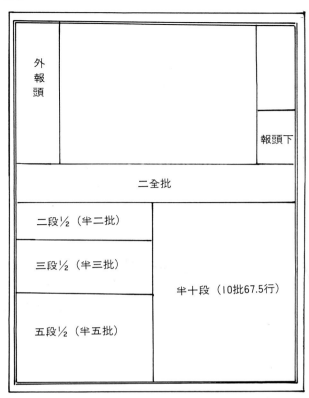

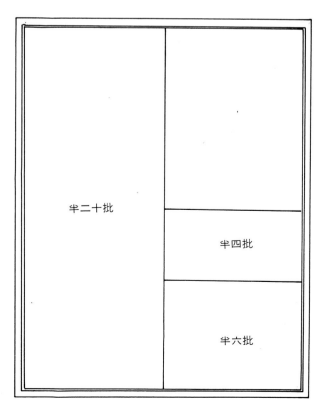

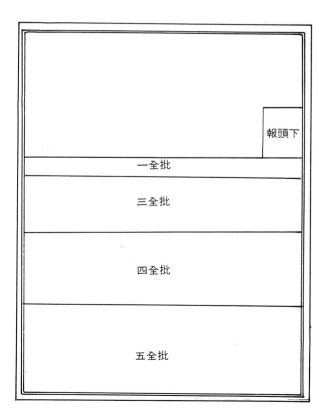

報紙廣告範例

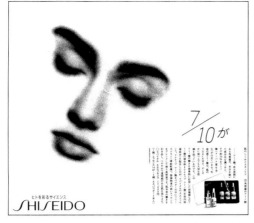

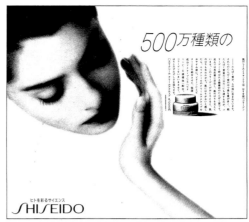

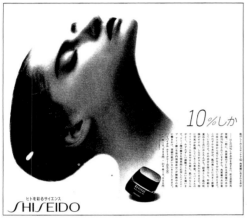

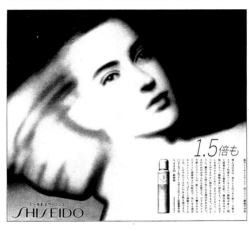

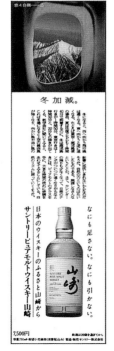

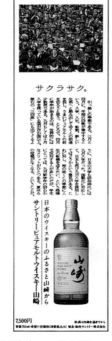

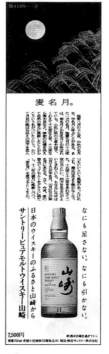

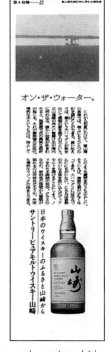

ad　長谷川好男　　cd　西村佳也　　岩上順一　　d　石曾根一成　　c　岩上順一　　菊地晶　　adv suntory Ltd.

135

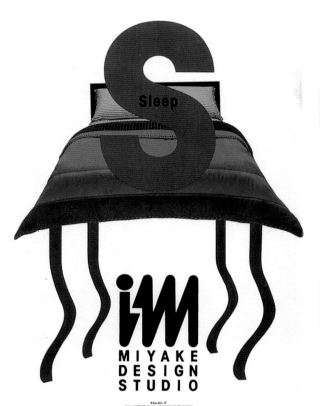

Sleep

i∧∧
MIYAKE
DESIGN
STUDIO

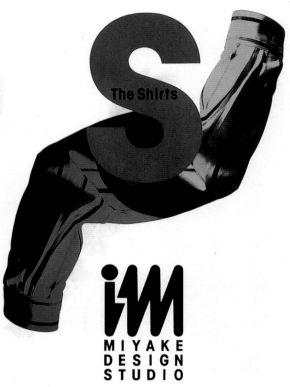

The Shirts

i∧∧
MIYAKE
DESIGN
STUDIO

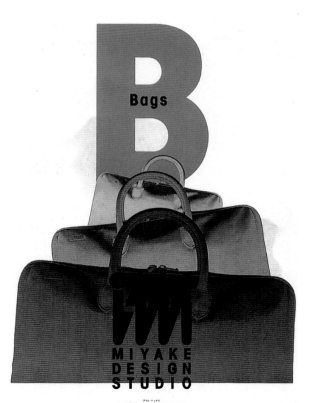

Bags

i∧∧
MIYAKE
DESIGN
STUDIO

これから、
こんにちは。

無印良品 成城
六月二十九日金オープン
世田谷区成城六―八―一 電話〇三(三七八九)二四
成城学園前駅

ad 廣村正彰　d 廣村正彰　p 坂野豊　adv 三宅設計事務所

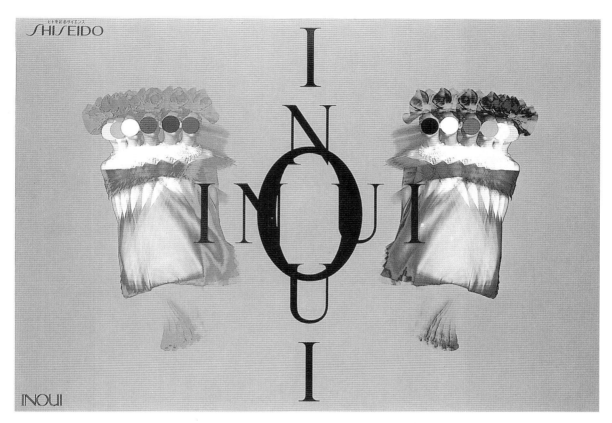

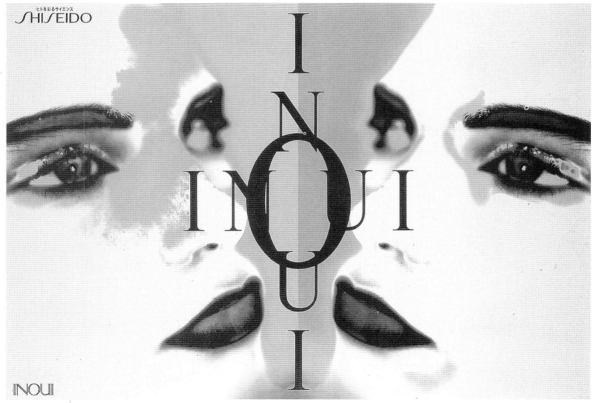

ad　天野幾雄

137

雑誌稿

完稿範例

印刷成品

緊張ではない。解放するスポーツだ。

作品範例　ad　細谷巖　cd　秋山晶　多田亮三　d　細谷巖　高梨治人　p　本間孝　adv　本田技研工業

雑誌稿作品範例

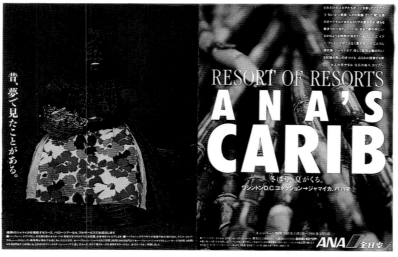

全日本空輸

ad　佐古田英一
d　　左古田英一
i　　佐古田英一
c　　永田豐
adv　新光美術

139

筆記本

紐約媽媽的製作
- ●設計作爲筆記的封面。
- ●以美國50年代的心情。
- ●表現出所謂「紐約的母親」這樣的感覺。
- ●要使母親十分有魅力。
- ●顏色使用4種顏色。

(一)草圖速描

　　首先，爲了要抓住50年代的心情，所以從收集資料起步。先找到好的資料。

　　如下邊的照片般，以站姿朝向前方；手上拿著盤子，盤子上放著紐約的啤酒般美麗的感覺。

開始進行速描，檢查過身材比例後，發現大約有8個頭的長度以上。但是爲了使其有較好的感覺，因此就這麼進行下去吧！

器皿上方放著紐約啤酒，發覺到其十分具有象徵性。

洋裝給人有華麗的感覺。此時腦海中應該要浮現該用什麼樣的色彩這件事。

耳環、項鍊用珍珠來裝飾，當然爲了使其成爲完美的母親仍然是最重要的要素。

在芭比娃娃等等中可以看見的某件衣服……。50年代的感覺充份地表現出來。

即使是在美國，母親的圍裙姿態還是最合適。

作爲身材苗條的美女，腳部是最重要的部分。

高跟鞋當然是用紅色的嘍！

㈡版面設計

首先在事前先將筆記尺寸的大小用尺將其畫分，這樣一來製作就可順利地作下去了。標題也決定用英文書寫成New York MAMA。

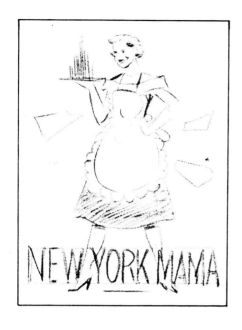
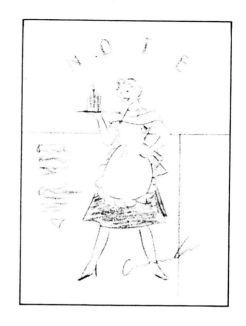

版面設計的決定

　　自A.B.中選定用B圖。整理COPY等等之後版面設計便完成了。

　　此時請預先考慮用什麼顏色。

紐約媽媽的主題將它處理得小一些。

三角形和圓型的圖案也可以成為很好的裝飾。

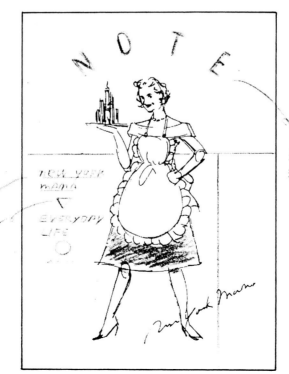

這種情況下若能活用影印機的話，則紐約媽媽便可早些製作出來。但是由於通常個人很少有擁有影印機的，因此乾膽展開用手描畫。

讓NOTE成為主要的標題。標題的文字用細長型的粗體字則別有一番味道。

雖然稍嫌複雜，但是在脚部還是用媽媽的簽名般的風味用筆記體加入NEW YORK MAMA。看得出像是媽媽寫的簽名則會增加充實感。

㈢仔細地決定聯合活字的字體

即使一概稱之為粗字體,但是因為仍然有各式各樣書體的種類,因此必須選擇適於使用用途的書體。

這種情況下則選定右方的貼紙文字。

〈立可貼貼紙文字的使用方式〉

從紙上剝下貼紙文字(透明的薄膜狀),在貼上指定位置的原則下,用筆輕輕地把它畫平,然後再拿下來就完成了。

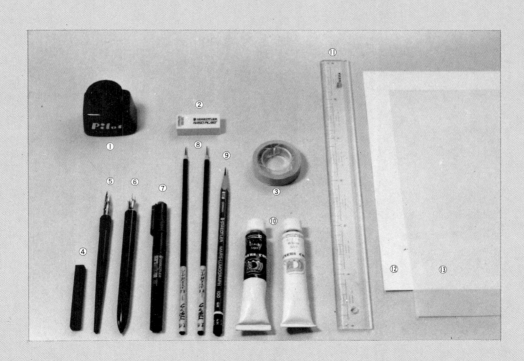

㈣FINISH製作之故而選定畫材
①墨汁②橡皮擦③立可貼貼紙文字④彩色腊筆⑤G筆⑥雕刻刀①專業技術筆⑧筆⑩鉛筆⑩廣告顏料(黑色、白色)⑪直尺⑫肯特紙⑬複寫紙

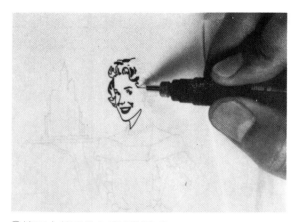

①接下來就要進入FINISH階段了。臉部等細小的部分大概使用0.2左右的專業技術來描寫。手下方別忘了使用薄棉紙。

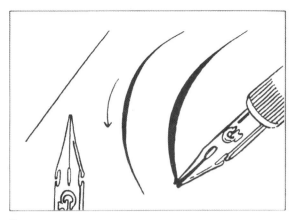

②細小部分以外的部分便使用G筆。爲了表現出強弱的觸感,所以G筆最合適。關於G筆的說明,由於在Touch 2.狗部份更會接觸到,因此在這裡僅供參考。

③下筆要輕柔,慢慢地出力顯現觸感地描繪。原稿放在易於描繪的位置,圓滑地來回描繪。

④用筆描繪完畢之後,失敗的部分用筆以黑色的告顏料拭去。廣告顏料不要用得太多太快,注意也不要用得太薄,中間的部分似乎很快地感到溶解般。

⑤接著來描繪大樓。大樓部分由於很細小,因此用專業技術筆先從窗戶的直線開始畫。然後再畫橫線,使其成爲如同方格紙般便順利完成。

(五)顏色指定及版面設計指定

標題、複印等用立可貼貼紙文字貼畢就完成了。

(1)〈顏色指導〉

依廠牌的不同名稱也會有所不同，因此必須選出自己喜歡的顏色。

(有名畫材店等中皆有販賣。)

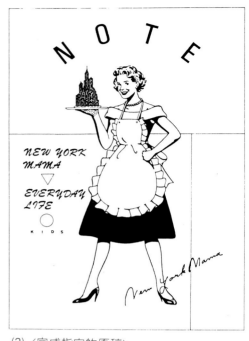

(2)〈完成指定的原稿〉

■顏色指定　把原稿COPY後，用色筆等輕輕地著色之後再指定顏色。

甚至，自顏色指導中選出自己希望的顏色，貼上和原著色的顏色接近之色卡，以易於清楚的指定。

CG

頭髮的顏色用黃色

CG

膚色

裙子、標題的顏色

CG

圍裙的淡灰黃色

CG

左下的空間用粉紅色

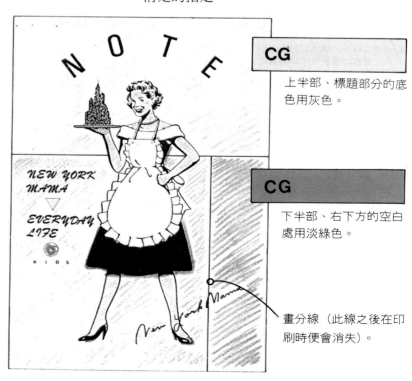

CG

上半部、標題部分的底色用灰色。

CG

下半部、右下方的空白處用淡綠色。

畫分線（此線之後在印刷時便會消失）。

■完成
　印刷完成後的筆記封面

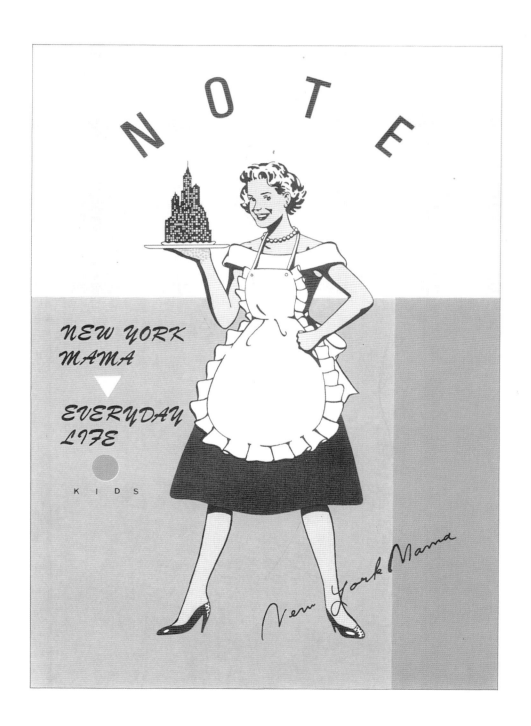

筆記本

草圖

完稿範例I.

完稿範例2.

印刷成品I.

印刷成品2.

內頁印刷成品

封面設計

完稿範例

印刷成品

年鑑日本のパッケージデザイン 1991

Typodirection in Japan '90

日本グラフィックデザイナー協会 編

JAGDA

講談社

年鑑日本のグラフィックデザイン'81

G R A P H I C
D E S I G N
I N J A P A N
1 9 8 1

講談社

包裝

包裝設計經多年蘊釀業已形成一專門知識與技術領域,我們卻很少能有機會看到包裝設計的整個創作流程,設計師通常不會將企劃案留下來,因此設計圖一旦送至客戶手中便無重見之機會。

　包裝設計具有幾個特點:懂得如何巧妙運用包裝素材,需對商品生產過程有關的各項製作技巧有整體的認識、有高度的三度空間版面設計構成感、心思細密等。包裝設計師不僅是一名工程師、雕塑家、同時還是一名平面幾何

之創造者與精確之平面設計印刷工。創作初期,也許只是幾筆簡單單調的草圖,但設計師除應知道產品的市場定位之外,亦需了解客戶之目的即是欲擊敗同業競敵脫穎而出;因此,便需依消費者喜好新穎鮮明之產品形象之口味來設計。為達上述目的,設計師起初可能只注重包裝之容量或質感等方面,而這些效果可經由現代印刷術再造重現。一般的設計是以印刷或插圖的方式來表現,不管哪一種形式,終將完成最後整體的包裝設計。

設計師很快地將心中所有的視覺元素組合一起,此幅可看出視覺元素如何重整為最後之草圖,而意像通常只有設計師自己才看得到。

150

一種意念浮現便有幾種表現手法可供選擇，而創作過程所需之物料則由意念之本質而定，譬如；如果此包裝品需要特別的黑大理石為表面素材，則設計便需依三度空間構築，如此而成的平面藝術才能為人所了解。而保持源源不絕之創造力之最佳方式之一便是於創作過程中儘可能地精確、經濟。

在以下幾頁的敍述中，您可以知道初期意念之如何意象化並比較各頂尖設計家於視覺摹想上之區別為何，他們處理問題的方式與設計上強調的重點各自不同，您所應注意的是設計概念如何活躍於創作過程中。不同的消費產品自有最佳的意像草圖出現。

但所有的包裝具有一項共同的特質即是一視覺藝術工作者業以已抓住該產品包裝之視覺特質並以線條、圖形之手法呈現，而繪畫使用的素材則需謹慎考慮，仔細研究平面設計，便能揭發創作方法與素材的奧妙。

這五幅視覺意像運用了眾多不同的技巧，從影印 至繪畫皆有。他們是意念的延續，可直接呈現於客戶面前亦可用以進一步之創作。版面設計正一步一步地構 成。

此幅即是完成的廣告，
各種平面藝術元素業已
經 重整組合，注意標籤
設計的創作背景，您便
能了解整個設計的全程
。

第4章

印刷估價

印刷物估價

印刷物估價可簡分爲一分色製版、二晒版、三打樣、四紙價、五印量、六印工、七加工、八運費等。

一、分色製版、晒版

分色製版可細分爲：線條照相＋網點照相＋分色過網＋翻片＋拼版…等。簡稱〝製版費〞。製作物的內容多寡和困難度影響版費的成本，而版的好壞決定了成品的品質。一般分色是以電子分色機分色過網，另視需要翻片後拼版。手工拼版和電腦自動拼版。版費約略估價如下

製版

[彩色] 另加晒版費，每版400元			
開數	全紙	開數	菊版
32K	1250元	G32K	1000元
16K	2000元	G16K	1500元
12K	2500元	G8K	2500元
8K	3500元	G6K	3000元
4K	6500元	G4K	4500元
2K	12500元	G2K	8500元
		G全	15000元

[黑 白] 另加晒版費，每版400元		
文字版	每版	1000元
圖片少	每版	1200元
圖片多	每版	16000元
同學錄	每版	20000元

製作物若超過四色另加特殊色，則增加版數
△無平網每頁一圖以內…圖少
△有平網每頁一圖以上…圖多

二、打樣

打樣費一般DM都簡略計算，書籍刊物可分打散樣或打全樣。一般消費者視爲已含於版費中。其實，它是另一項製作過程，當然有成本，若是打樣次數增加，成本也相對提高。
打樣可分成打散樣和彩色全樣其估價方式爲：
打樣費＝打樣拼版費＋打樣曬版費＋打樣印工

打樣拼版費每塊200元～250元
打樣曬版費每塊300元
打樣印工平均每色工250～300元不等

三、印工

印工是以令爲單位，未滿1令以1令計，超過1.5令則以2令計，依此類推。印工＝令數×單色價×色數×面數

影響單色價尚有如下因數：一若印件爲滿版印刷時，則滿版每色的單色價爲2倍。二若印色爲特殊色時，則亦爲2倍。如果印件爲滿版特殊色，則單色價漲爲原來的4倍。（附表　單色價位表）

●印工

[彩 色]		
國外產牌印刷機的單色價		
1令以內	每色	700元
2令～3令	每色	550～450元
4令～5令	每色	400～350元
6令～10令	每色	350～300元
11令～20令	每色	300～250元
	每色	價格另議
國內產牌印刷機的單色價		
1令以內	每色	400元
2令～3令	每色	500元
4令～5令	每色	300～250元

金銀、螢光、消光、亮油、滿版　以3色計價
印工不滿1令以1令計
特別色以2色計價
印工不滿1令以1令計

印刷放損

數量	單色	菊全		彩色	菊全	全紙
每組1令	10%	80張		20%	125張	125張
每組2至3令	6%	100張		25%	150張	200張
每組4至4令	4%	120張		10%	張	張
每組6至9令	3%	張		8%	張	張
每組10令上	2%	張		6%	張	張
每組20令上	2%	張		5%	張	張
每組30令上	2%	張		4%	張	張
每組40令上	2%	張		3%	張	張

1.印工不滿1令，計1令。
2.上光、燙金、折紙、裝訂另加放損。

四、加工

加工有多種方式和材料，約略分為如下項目：

● 裝訂

區分	每台	基價
騎馬釘	0.4元	3000元
膠裝	0.5元	5000元
線裝	0.7元	7000元

● 上光

區分	全紙	菊版
消光P	4500元	3500元
P.P.	2800元	2400元
U.V.	2000元	1800元

● 折光

千張計每單折100元　折運1500元

● 裁工

G8K，每令150元。　裁運基本價1000元

作刀模：圓形或曲線條較貴，直線組合較便宜
普通約2000～2500上下。

● 燙金

鋅版每吋10元，基價200元
燙金每吋0.2元，基價1元
基價1000元

● 糊信封

2K～8K	每千只	1000元
12K	每千只	300元
西式	每千只	700元
開窗		加刀模另計
手工邊糊加工資2～3倍。		

● 運費

發財車750元，加1處100元

五、份數或令數

一令＝500張全K這是基本的成本估算。份數即是印件數量，需換算成令數。份數÷開數＝所需紙張數量例如：8kdm印製四萬份，40000（份）÷8（K）＝5000（張）＝10令　此外，印刷過程中所損耗的紙皆需計算在內，故需加上放損紙張數。

彩色製版印刷估價單

尊戶
MESSRS

日期　年　月　日
DATE

印件 Subject	尺寸 Size	用紙 Paper	數量 Quantity	單價 Unit Price	總價 Amount

共計新台幣

印件說明　　DESCRIPTION

上開估價單所列規格說明及印價具己同意請即照印爲荷

此致

訂印者 _____　　簽　章 _____

地　址 _____　　電　話 _____

156

製作物估價

目前的廣告製作，大都從企劃策略到執行製作一貫作業的方式。而廠商則編列經費作為年度的廣告預算，再交由廣告公司代為策劃執行。而廣告公司接洽個案時，除了了解廣告所訴求的方向，也必需依其製作內容開例製作預算，讓客戶了解預算的用途，以避免事後雙方的價值觀差異，而引起爭論，所以事前的評估相當重要。

製作物及其內容，可大致分為一設計費、二攝影費、三完稿費、四打字費、五印刷費。

宣傳用品

項目	規格說明	單位	設計費／元	完稿費／元
傳單DM（單張摺疊）	4～3開單面	每件	8,000	2,000
	雙面	每件	12,000	3,000
	8～6開單面	每件	6,000	1,800
	雙面	每件	8,000	2,500
	16～菊8開單面	每件	4,000	1,500
	雙面	每件	6,000	2,000
	32～25開單面	每件	2,500	800
	雙面	每件	3,500	1,200
型錄簡介說明書	8開單面	每頁	5,000	1,800
	雙面	每頁	4,000	1,500
	4頁以上	每頁	3,000	1,200
	8頁以上	每頁	2,500	1,000
	16頁以上	每頁	2,000	800
	32頁以上	每頁	1,600	600
	16～菊8開單面	每頁	4,000	1,500
	雙面	每頁	3,000	1,200
	4頁以上	每頁	2,500	1,000
	8頁以上	每頁	2,000	800
	16頁以上	每頁	1,600	600
	32頁以上	每頁	1,200	400
	32～25開單面	每頁	3,500	1,200
	雙面	每頁	2,800	1,000
	4頁以上	每頁	2,200	800
	8頁以上	每頁	1,800	600
	16頁以上	每頁	1,500	500
	32頁以上	每頁	1,000	300
海報	全開	每件	16,000	4,000
	對開	每件	12,000	2,500
	3開	每件	10,000	2,000
	4開	每件	8,000	1,800
	6開	每件	6,000	1,500
	8開	每件	5,000	3,000
日曆	6～4開單樣	每件	4,000	1,200
	面皮	每件	3,000	800
	16～8開單樣	每件	3,500	1,000
	面皮	每件	2,500	600

裝訂的方式

　　型錄、小冊子印成後須裝訂成冊，一般較常用的裝訂方式可分下列幾種特性及優點：

　　(1)普通釘裝（平釘）——所謂打釘平裝，即在書本一邊打釘，然後再將封面粘貼在上。

　　缺點：翻閱時不能將書頁全部打開。

　　(2)騎馬釘裝——將一本書的書頁，以最中間頁穿釘與封面訂合打釘即是。

　　優點：可將書頁翻閱到最極限。

　　缺點：封面較易脫落、騎馬釘裝費用比平釘高。

　　(3)穿線平裝及穿線精裝——利用細線穿釘，再粘貼上封面即成為穿線裝訂，若封面用一般紙張裝製謂之穿線平裝；封面若以硬殼紙版加布紋者稱之穿線精裝。

　　優點：具有平釘的長處，但費用較高。

　　(4)膠裝——在其書背上塗上膠水，再粘上封面。

　　優點：可將書頁全部展開，但是處理不當時，容易脫落。

● 穿線平裝

● 膠水裝

● 縫線平裝

● 縫線騎馬裝

活頁式圈裝

● 鐵釘騎馬裝

● 機械式釘裝

● 鐵釘平裝

類別	項目	單位	設計費／元	完稿費／元
年月曆	對～全開單張	每件	16,000	4,000
	4張	每套	28,000	6,000
	6張	每套	36,000	8,000
	12張	每套	48,000	10,000
	6～3開單張	每件	12,000	3,000
	4張	每套	20,000	5,000
	6張	每套	25,000	6,000
	12張	每套	36,000	8,000
	32開以下年卡	每件	3,000	1,000
桌曆	基本造型	每件	6,000	1,500
	附加月表	每頁	500	120

類別	項目	單位	設計費／元	完稿費／元
事務用品	標誌社徽	每件	10,000	1,500
	專用字體	每件	8,000	2,000
	名片店卡	每件	3,000	600
	信箋	每件	2,000	600
	信封	每件	2,000	600
	請柬	每件	3,000	800
	賀卡	每件	4,000	1,000
	標籤	每件	3,000	800
	商品吊牌	每件	3,000	800
	貼紙	每件	3,000	800
	火柴盒	每件	3,000	800
	明信片	每件	3,000	600
	保證卡	每件	3,000	600
	贈券	每件	4,000	1,000
	入場券	每件	3,000	800
		每件	3,000	800
	旗幟	每件	4,000	1,500
	布標	每件	2,000	600
	紀念牌	每件	6,000	1,500
	徽章	每件	3,000	800
商品包裝	包裝袋－大型手提袋	每件	8,000	2,000
	小型盒類	每件	12,000	2,500
	包裝盒－內外包裝系列	每件	20,000	4,000
	大型盒類		15,000	3,000

書籍期刊

項　目	規格說明	單位	設計費／元	完稿費／元
書籍期刊（版面設計）	系列套書封面	每套	28,000	4,000
	單冊書籍封面	每件	10,000	2,000
	期刊封面	每件	8,000	1,500
	內頁設計編排	每頁	700	200
	內頁32頁以上	每頁	600	180
	內頁64頁以上	每頁	500	160
	內頁128頁以上	每頁	400	150
雜誌廣告稿	8開全頁	每件	5,000	1,200
	8開½頁以下	每件	3,000	800
	16～菊8開全頁	每件	4,000	1,500
	½頁以下	每件	2,500	1,000
	32－25開全頁	每件	3,000	1,200
	½頁以下	每件	1,800	800
報紙廣告稿	全廿批	每件	8,000	2,500
	全十・半廿批	每件	6,000	1,500
	半十批	每件	4,500	1,200
	全三批	每件	3,500	1,000
	半三・外報頭	每件	2,800	800
	小版面廣告	每件	2,000	600

電腦排版類

項目	規格說明	單位	費用／元
電腦排版	整批書籍	每千字	200
	定期刊物	每千字	250
	零件稿	每千字	350
電腦打字	整批書籍	每千字	140
	定期刊物	每千字	160
CG掃描（英文）	14p以下	平方吋	16
	15～24p	平方吋	12
	25～50p	平方吋	8
	51～72p	平方吋	6
IBM打字（英文）	6～7P	平方吋	8
	8～10p	平方吋	7
	11～12p	平方吋	6

● 電腦排版20♯以上價格另計
● 特殊編排⅓面加收100%，全面加收250%表格滿版收300%

照相打字類

項目	一般字體	圓體字	特殊字體
7～24級	1.50	2.25	4.50
28～44級	2.00	3.00	6.00
50～62級	3.00	4.50	9.00
70～100級	6.00	9.00	18.00
表格／反白／底片	按上列定價 300%計算		
急件／計算稿	加收50%		

1. 不足50元之打字，以50元計算（限自取）。
2. 不足100元之打字，以100元計算（送稿）
3. 例假日（含週六下午）以急件處理。
4. 右值稅5%外加。

160

全國紙價參考表（以令為單位）

種類	尺寸	磅數	價格
單　銅	31″×43″	66.5 LB	1,440
〃	〃	70	1,540
〃	〃	75	1,630
〃	〃	80	1,740
〃	〃	100	2,120
〃	25″×35″	43.56	930
〃	〃	45.92	1,000
〃	〃	49.22	1,090
〃	〃	52.5	1,150
〃	〃	65.7	1,400
雙　銅	31″×43″	80 LB	1,860
〃	〃	85	1,970
〃	〃	100	2,250
〃	〃	120	2,690
〃	〃	150	3,380
〃	〃	180	4,050
〃	25″×35″	52.5	1,230
〃	〃	56	1,310
〃	〃	65.7	1,500
〃	〃	78.8	1,790
〃	〃	98.4	2,240
〃	〃	118	2,670
布紋 花紋 銅 特級	31″×43″	100 LB	2,320
	〃	120	2,800
	〃	150	3,480
	〃	180	4,170
〃	25″×35″	56	1,380
〃	〃	65.7	1,540
〃	〃	78.8	1,840
〃	〃	98.4	2,300
〃	〃	118	2,780
雪　銅	31″×43″	100 LB	2,320
〃	〃	120	2,800
〃	〃	150	3,480
〃	25″×35″	65.7	1,540
〃	〃	78.8	1,840
〃	〃	98.4	2,300
什誌紙	31″×43″	65 G	1,440
〃	25″×35″	40.45	950
雪面銅西	31″×43″	200	5,460
	〃	250	6,810
	〃	280	7,630
鏡　銅	31″×43″	120 LB	5,500
〃	〃	150	6,870
〃	〃	200	9,160
〃	25″×35″	78.8	3,610
〃	〃	98.4	4,500
〃	〃	131.3	6,010
西　卡	31″×35″	200 G	4,270
	〃	240	5,120
	〃	280	5,970
	〃	300	6,410

全國紙價參考表（以令為單位）

種類	尺寸	磅數	價格
劃刊紙	31″×43″	60 LB	1,220
〃	〃	70	1,350
〃	〃	80	1,550
〃	〃	100	1,940
〃	〃	120	2,310
〃	〃	140 LB	2,840
〃	24.5″×34.5″	42.1	850
〃	〃	48.1	970
〃	〃	72.1	1,460
〃	25″×35″	39.4	800
〃	〃	62.2	1,260
道林紙	31″×43″	60 LB	1,260
〃	〃	70	1,460
〃	〃	80	1,690
〃	〃	100	2,100
〃	〃	120	2,525
〃	〃	150	3,150
〃	〃	190	4,000
〃	25″×35″	39.4	830
〃	〃	45.92	960
〃	〃	52.5	1,100
〃	〃	65.7	1,380
〃	〃	78.8	1,670
〃	〃	98.4	2,060
白雪彩道林	31″×43″	80 G	2,240
	31″×43″	120 G	3,360
色雲彩道林	31″×43″	80 G	2,300
	〃	120	3,440
模造紙	31″×43″	45 G	870
〃	〃	50	950
〃	〃	60	1,130
〃	〃	70	1,300
〃	〃	80	1,480
〃	〃	100	1,850
〃	〃	120	2,250
〃	〃	140	2,700
〃	24.5″×34.5″	27.1	550
〃	〃	30.1	610
〃	〃	36.1	710
〃	〃	42.1	830
〃	〃	48.1	940
〃	〃	60.1	1,180
〃	25″×35″	62.2	1,210
〃	24.5″×34.5″	72.1	1,400
〃	25″×35″	91.9	1,780
銅西卡	31″×43″	200 G	4,270
〃	〃	250	5,330
〃	〃	280	5,970
〃	〃	300	6,410
〃	〃	350 G	7,480
〃	〃	400 G	8,540
〃	25″×35″	124.5	2,800
〃	〃	155.6	3,3510
〃	〃	174.5	3,930
〃	〃	186.7	4,200

全國紙價參考表（以令為單位）

種類	尺寸	磅數	價格
白底銅西	31″×43″	270 G	5,450
	〃	300	6,040
	〃	350 G	7,050
	〃	400	8,060
白銅卡	31″×43″	230 LB	4,720
	〃	280 G	5,150
〃	〃	300	5,210
〃	〃	350	5,980
〃	〃	400	6,520
〃	〃	500	8,430
〃	35″×47″	351 LB	6,440
〃	〃	409.5	7,380
〃	〃	468	8,050
〃	〃	526.5	9,180
白白雪	31″×43″	210 LB	4,280
	〃	280 G	4,890
〃	〃	300	4,940
〃	〃	350 G	5,680
〃	〃	400 G	6,210
〃	〃	450	7,090
〃	35″×47″	351	6,100
	〃	409.5	7,010
	〃	468	7,650
〃	〃	526.5	8,750
灰銅卡	31″×43″	230 G	3,290
〃	〃	250	3,420
〃	〃	270	3,280
〃	〃	300	3,420
〃	〃	350	3,860
〃	〃	400	4,320
〃	〃	450	5,090
〃	〃	500	5,850
〃	〃	550	6,490
〃	〃	600	7,080
灰銅卡	35″×47″	293.5 LB	4,220
	〃	316	4,040
〃	〃	351	4,240
〃	〃	409.5	4,760
〃	〃	468	5,340
〃	〃	526.5	6,290
〃	25″×52.5″	280 LB	3,400
繪圖紙	31″×43″	80 LB	1,620
〃	〃	100 G	1,910
	〃	110	2,100
〃	〃	140	2,680

美工設計完稿技法

定價：450元

出 版 者：新形象出版事業有限公司
負 責 人：陳偉賢
地 　 址：台北縣中和市中正路322號8F之1
電 　 話：9207133．9278446
Ｆ Ａ Ｘ：9290713

編 著 者：新形象出版公司編輯部
發 行 人：顏義勇
總 策 劃：陳偉昭
美術設計：吳銘書
美術企劃：劉芷芸、張麗琦、林東海

總 代 理：北星圖書事業股份有限公司
地 　 址：永和市中正路462號5F
門 　 市：北星圖書事業股份有限公司
地 　 址：永和中正路498號
電 　 話：9229000（代表）
Ｆ Ａ Ｘ：9229041
郵 　 撥：0544500-7北星圖書帳戶
印 刷 所：皇甫彩藝印刷股份有限公司

行政院新聞局出版事業登記證／局版台業字第3928號
經濟部公司執／76建三辛字第21473號

西元1997年8月　第一版第一刷

國立中央圖書館出版品預行編目資料

美工設計完稿技法／新形象出版公司編輯部編著
　—[臺北縣永和市]：　新形象，民82
　面 ： 公分
　ISBN 957-8548-42-7(平裝)

　1. 工商美術 — 設計

964　　　　　　　　　　　　　82004290